读懂艺术

洞悉名画里的笑容

［日］元木幸一　著

钱一晶　译

上海人民美术出版社

图书在版编目（CIP）数据

洞悉名画里的笑容 / (日) 元木幸一著；钱一晶译．
-- 上海：上海人民美术出版社，2023.1
（读懂艺术）
ISBN 978-7-5586-2611-1

Ⅰ．①洞… Ⅱ．①元… ②钱… Ⅲ．①绘画－鉴赏－
世界 Ⅳ．① J205.1

中国国家版本馆 CIP 数据核字 (2023) 第 020980 号

WARAU VERMEER TO HOHOEMU MONA LISA
by Koichi MOTOKI
©2012 Koichi MOTOKI
All rights reserved.
Original Japanese edition published by SHOGAKUKAN.
Chinese translation rights in China (excluding Hong Kong, Macao and Taiwan)
arranged with SHOGAKUKAN through Shanghai Viz Communication Inc.
Simplified Chinese copyright ©2023 by Shanghai People's Fine Arts
Publishing House,. Ltd.
合同登记号：图字：09-2023-0618 号
本书的简体中文版由上海人民美术出版社独家出版
版权所有，侵权必究。

读懂艺术
洞悉名画里的笑容

著　　者：[日]元木幸一
译　　者：钱一晶
策　　划：吴　迪　张　芸
责任编辑：包晨晖　周燕琼
责任校对：周航宇
版式设计：孙俊国
封面设计：黄千珮
技术编辑：史　湧
营销编辑：王　琴
出版发行：上海人民美术出版社
地　　址：上海市闵行区号景路 159 弄 A 座 7F　邮编：201101
印　　刷：上海丽佳制版印刷有限公司
开　　本：787×1092　1/32　6.25 印张
版　　次：2023 年 8 月第 1 版
印　　次：2023 年 8 月第 1 次
书　　号：ISBN 978-7-5586-2611-1
定　　价：68.00 元

目 录

前言　"笑容"的奇袭

　　美不胜收的画、触人心弦的画、夺人心魄的雕塑、典雅别致的建筑……提起"艺术史"，人们往往容易认为这是一门有着高雅美妙的研究对象的学问。其实，就连大学里的经济学教授们也经常对我说"拥有漂亮的研究对象，真是一门美丽的学问啊"这样的话。

　　这当然属赞美之词，因此也不会令人心生不悦，但这番话的背后隐约透露出艺术史是一门饶有趣味、轻轻松松或是带有些许玩乐性质的学问这种微妙的情感。而事实上，迄今为止的艺术史所探究的，可不是艺术领

域里那种轻松闲散、随意玩乐的内容。毋宁说敬虔的信仰、深邃的思想、科学的见解、繁荣的经济、深刻的自我表现、崭新的艺术观念，等等，无一不含着正经严肃的内容。这就好比相扑，只凭正面的对抗、正统的推撞来一决胜负。说起来，相扑中也有像"踢脚、拉臂、侧摔"（KETAGURIMO）、"拉腕、拧肘、臂摔"(TOTTARI）这样的奇袭。

本书所讲述的，就是在"奇袭"中诞生的艺术史。直截了当地说，本书的"作战"内容就是笑的艺术史，旨在以"笑脸"和"笑容"为切入点，重新审视自中世纪末期、文艺复兴开始至17世纪的西方艺术史。

虽说是笑的艺术史，但本书中分析的作品并不局限于有笑脸的画作。为何没画笑脸？这同样是一个重要的谜团。比如，成人耶稣像的脸上为什么就没有笑容了呢？

又比如，初期肖像画上的人物为什么都不苟言笑呢？《蒙娜丽莎》的微笑又是如何出现的呢？而在这抹微笑的背后究竟隐藏着什么样的秘密呢？

17世纪的荷兰画家维米尔（Vermeer，1632—1675）的画作中出现了许多笑脸，但这些笑脸所表现的笑容的含义又各不相同，有幸福洋溢的笑，也有讪笑、讥笑、

苦笑、嘲笑，甚至是狠毒的笑。就让我们从当时的历史背景、文化脉络等因素入手，来分析这些形形色色的笑脸。这些笑容的背后究竟隐藏着怎样的故事呢？

而最后，我想思考的是那些没画笑脸，却让观赏者面露笑意的画作。在艺术中有着各式各样别具匠心的表现手段，以博观者一笑，就让我们来分析一下那些引人发笑的艺术技巧吧。也就是说，不去研究画上的笑脸，而是探究观赏者展露笑容的原因。

本书谨期望通过追溯从诞生笑脸的画到博观者一笑的画，让读者也能露出会心一笑。这是我写作此书的小小期待，不，说是巨大的"野心"也不足为过。在奉上拙作之际，通常作者都会谦恭地写上一句"请君笑览"，这句话在本书中就仅仅是字面意思上的"笑览"了。

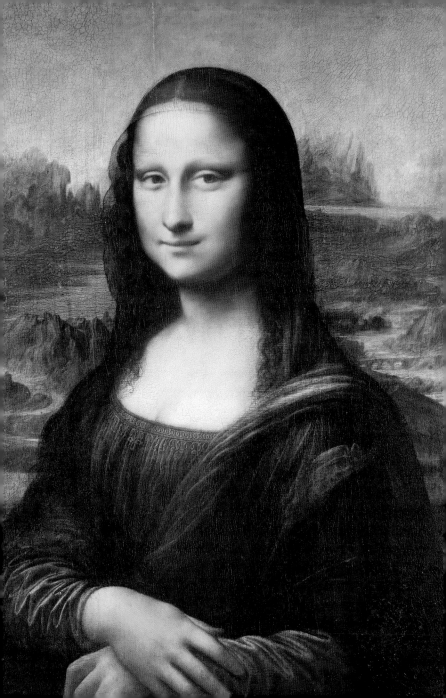

第一章 蒙娜丽莎为何微笑？

　　正是由于现实中的妻子是与"高贵"无涉的少女，焦孔多才渴望借擅长描摹微笑的大画家达·芬奇之手，通过肖像画将她塑造成一位高雅的上流女性。

左图：《蒙娜丽莎》（*Mona Lisa*）
达·芬奇，1503 年—1507 年，木板油画，77 厘米×53 厘米
法国巴黎卢浮宫博物馆

　　说起西方绘画中的笑容，想必大部分人的脑海都会浮现出《蒙娜丽莎》的微笑吧。尽管素来被称为"谜之微笑"，但画中人是否真的在微笑，难道不是一个谜团吗？若是大笑的话，人们很容易就能明白为何而笑，但微笑的原因大多却不得而知。事实上，也存在到底笑还是没笑这一点尚无法断明的情况，更不要说这是一位美丽女性的微笑了，看起来充满神秘感也不足为奇。

　　《蒙娜丽莎》的微笑里究竟有没有谜团？本章将以此作为出发点。

首先，我们将通过追溯肖像画的历史，弄清笑脸究竟是在什么时候、怎样出现的。因为人们平时可能不会意识到《蒙娜丽莎》是一幅肖像画。

在天主教社会的欧洲绘画中，最早出现的描绘现实生活中人物的肖像画，是教会里的宗教画的捐赠人画像。就像日本捐献给寺院的灯笼等物品上刻有捐赠人的姓名一样，天主教教会里捐赠宗教画之人也会被绘成画像。

《波提纳利祭坛画》（*Portinari Altarpiece*）中间一联
雨果·凡·德·古斯，1476 年—1478 年，木板油画，253 厘米×304 厘米
意大利佛罗伦萨乌菲兹美术馆

三联祭坛画就是常见的例子之一。中间一幅描绘的是耶稣的故事或圣母子像，左右两旁用铰链连接的两翼则是献上祷告的捐赠人的画像。在专注向神祷告的情形下，脸上自然是不会笑的。因此，在捐赠人肖像中看不到笑脸也不足为怪。

　　从宗教画中独立出来的单独的肖像画诞生于14世纪中期。所以说，初期的独立肖像画中是不会立刻出现笑脸的。这是因为肖像画有明确的用途，而笑脸对于初期的用途而言并非不可或缺。只有当笑脸能产生附加价值，笑容才开始在肖像画中崭露头角。

　　举个例子，看看现代的抓拍照片，大部分人都面露微笑，理所当然地摆出说"茄子"的表情。然而，再看看坂本龙马（1836—1867）等人所在的幕府末期和明治时代的照片，几乎找不到笑容的影子。当然，由于技术原因的限制，当年拍照时必须在照相机前长时间保持静止不动，只能留下僵硬的表情。

　　话虽如此，如果使用现代照相机的话，在按下快门的瞬间，龙马大概会自动摆出笑脸吧？这点我不敢苟

右图：坂本龙马肖像
1867年
日本高知县立民俗历史资料馆

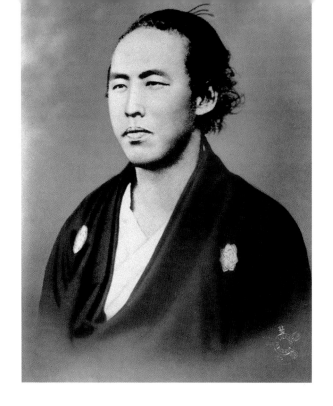

同。毕竟在那个时代，嬉皮笑脸的男人可是会遭人鄙视的。时代不同，恰当的表情也不同，看来表情里也包含着历史。

鉴于此，我认为只有在一些附加价值得到认可后，肖像画中才会出现笑脸。这样说来，笑容的附加价值究竟是什么呢？

哥特式笑脸

中世纪以后的欧洲艺术，比起绘画，雕塑能追溯更古老的肖像表现历史。肖像雕塑出现于13世纪中期，比肖像画早了近100年。相较于绘画中的风景画、静物画等众多人物肖像之外的表现，雕塑除了装饰品和动物像，几乎全是人物表现，因此在人物像的范围里，雕塑表现要比绘画表现领先一步。肖像表现也是其中的一例。

作为草创期的肖像雕塑之一，德国中部瑙姆堡大教堂的西内阵（围绕主祭坛的圣域）中的捐赠人雕像上，早早地出现了笑脸。西内阵中，四周总共环绕着十二尊捐赠人的雕像，自高处俯视观众。其中最有名的当数《边境伯爵埃克哈德二世与伯爵夫人乌塔之像》。面庞下唇突出的埃克哈德之像和堪称哥特式肖像雕塑（哥特式是12世纪中期到15世纪的艺术样式）佼佼者的美丽的乌塔之像，两者的表现都极富个性。但这里希望大家关注的是另一组《边境伯爵赫尔曼一世与伯爵夫人雷克林蒂丝之像》。相较年轻的赫尔曼一副闷闷不乐的表情，雷克林蒂丝伯爵夫人的脸上浮现出一抹明艳动人的微笑。

把乌塔与雷克林蒂丝两尊伯爵夫人像做个对比，很是有趣。乌塔的右手撑起衣领，遮住右侧下巴的动作显得含蓄而羞怯；而雷克林蒂丝则把右手搭在胸前，落落

大方地微笑着，开朗豁达的性格表露无遗。1250年左右的雕像就能把两位女性的性格刻画得如此鲜活，不禁叫人惊叹，但特意凸显两者的不同究竟有何用意呢？

事实上，这些被塑成雕像的捐赠人并非13世纪中期的人物。也就是说，不是那种活生生的模特站在眼前供人临摹的肖像。根据1249年瑙姆堡大教堂的主教为寻求支援大教堂改建的请愿书来看，这些雕像的原型是这座大教堂最初的捐赠人，也就是生活在约两个世纪以前的11世纪的捐赠人。如此看来，制作这些雕像的目的是表彰过往那些伟大的捐赠人，并借此希望当代的捐赠者也能不输前辈，多多慷慨解囊。

中世纪的人有以外号称呼国王和贵族的习俗。比如，连国王和大公也会被冠以"老好人约翰""鲁莽的菲利浦"等称号，王侯的妻子自然也不能免俗。通过性格、姿容而取的外号直截了当、通俗易懂地表现出了人物的特点。拿雕塑的例子来说，瑙姆堡的雕像不正是如此吗？为了让过往之人栩栩如生地呈现在眼前，就将性格、姿容简化为造型。可以说，乌塔像羞怯的表情和雷克林蒂丝像落落大方的笑脸，就是在人们的脑海中鲜明地复活这些已故之人的机关。想来她们大约会被称为"内向的乌塔""敢作敢当的雷克林蒂丝"吧。

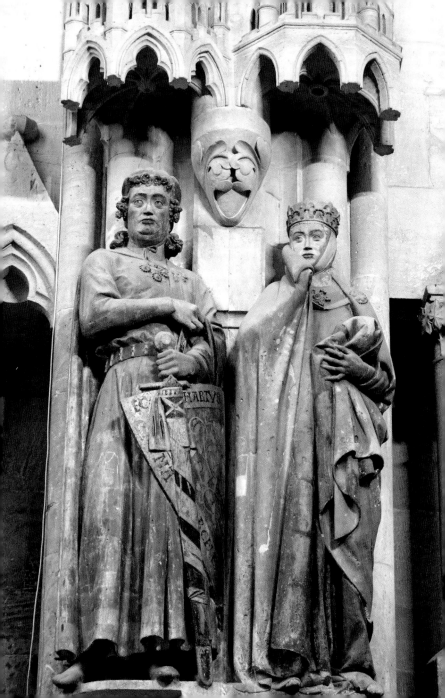

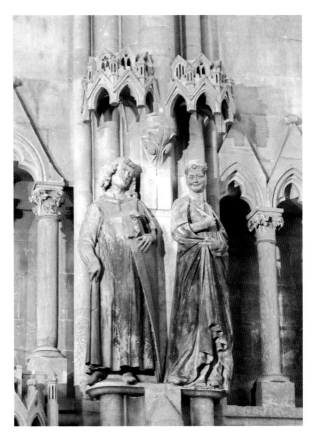

《边境伯爵赫尔曼一世与伯爵夫人雷克林蒂丝之像》
(*Markgraf Hermann I of Meissen and Gräfin Reglindis*)
约1250年，砂岩，高175厘米—185厘米，德国瑙姆堡大教堂

左图：《边境伯爵埃克哈德二世与伯爵夫人乌塔之像》
(*Markgraf Ekkehard II of Meissen and Gräfin Uta von Ballenstedt*)
约1250年，砂岩，高175厘米—185厘米
德国瑙姆堡大教堂

肖像画的诞生

　　绘画诞生于肖像画这一说法出自古罗马的博物学家普林尼（Plinius Secundus，23—79）的一则故事。恋人不得不前往远方赴任之时，描摹心上人映在墙上影子的轮廓，这便是绘画诞生的传说之一。总之，这其实就是用来代替真人的肖像画，与如今捧着照片思念异地的恋人或缅怀已故之人的作用是一样的。仅凭头脑中的印象怀念，人们大约总感不安。

　　独立肖像画诞生后，在14世纪中期的文学作品中就记述了不少用肖像画代替远方之人的故事。比如，意大利文艺复兴时期的诗人彼特拉克（Francesco Petrarca，1304—1374）就为恋人拉乌拉的肖像画作诗，此画在1335年左右出自同时代的画家西蒙·马丁尼（Simone Martini，1284—1344）之笔；约在1363年或1364年，法国作曲家纪尧姆·德·马肖（Guillaume de Machaut，约1300—1377）的恋人佩洛内请求马肖送给她一幅肖像画，心愿得遂后便把这幅肖像画摆放在床头。

　　现存最古老的肖像画是下面这两幅几乎在同一时期创作的作品——卢浮宫博物馆收藏的《法国国王约翰二世像》与维也纳大教堂主教区美术馆收藏的《奥地利大公鲁道夫四世像》，两者被认为在1350年至1365年左

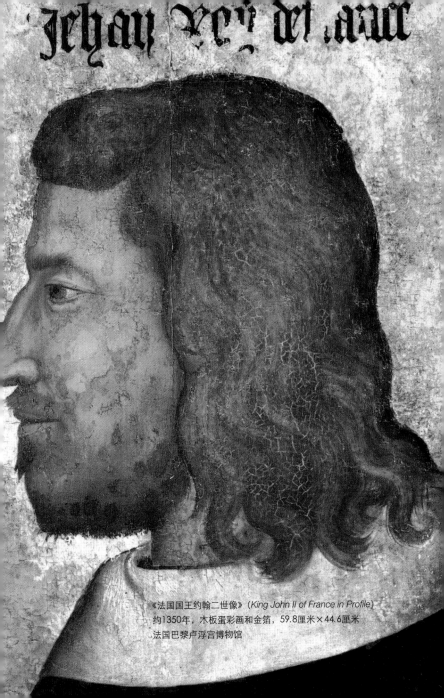

《法国国王约翰二世像》（*King John II of France in Profile*）
约1350年，木板蛋彩画和金箔，59.8厘米×44.6厘米
法国巴黎卢浮宫博物馆

右分别绘制于法国和德国。但这两幅画存在形式上的不同。根据脸部的朝向，肖像画分为侧面的"侧画像"、斜侧面的"3／4侧面像"、正面的"正面像"。《法国国王约翰二世像》属于侧画像，而《奥地利大公鲁道夫四世像》则是3／4侧面像。由于此后的五十多年里侧画像成了主流的形式，从这个角度来看，《奥地利大公鲁道夫四世像》成了当时独树一帜的异类作品。

那么，侧画像和3／4侧面像之间究竟有什么不同呢？一般而言，斜侧角度的侧脸要比完全的侧脸更容易捕捉人物的特征。比起只露半边脸，能看清双目、两颊显然更能突出人物的特点，并且侧脸很难朝向看画人的视线，因此画中人与赏画者之间不容易产生心理上的交流。反过来说，侧画像适合不在乎人物是否画得惟妙惟肖，或不设想与观画者产生交流的情形。

再来看这两幅最早期的画作，可以发现两者都是君主像。《法国国王约翰二世像》的画面上方标有姓名，模特的身份非常明确，而《奥地利大公鲁道夫四世像》不仅在画框上留名，人物画像更是头戴皇冠，身份同样不言自明。两者都明示身份，并未设想要与观画者交流。《奥地利大公鲁道夫四世像》虽然是3／4侧面像，但视线没有投向看画之人，显然是无意与观众有眼神交流。

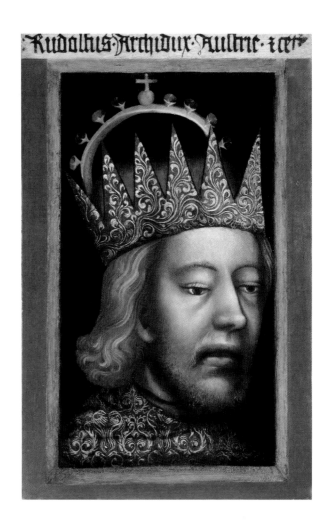

《奥地利大公鲁道夫四世像》（*Portrait of Rudolf IV of Austria*）
约1365年，羊皮纸蛋彩画转印木板，48.5厘米×31厘米
奥地利维也纳大教堂主教区美术馆

在这两幅作品产生之后的一段时期里，肖像画的模特往往是王公贵族和他们的妻室等统治阶层。比起与看画的人产生交流，统治者的肖像画意在向被统治者夸耀权力。除去《奥地利大公鲁道夫四世像》，侧画像作为肖像画的主要形式延续了半个多世纪，从创作意图的角度来分析，它们没有画成3/4侧面像的必要。

3/4侧面像的崛起得益于1420年到1430年左右流行于佛兰德斯（现在的比利时）的罗伯特·坎平（Robert Campin，约1375—1444）和扬·凡·爱克（Jan Van Eyck，1395—1441）的肖像画。在有创作年份的此类肖像画中，最古老的作品要数1432年扬·凡·爱克创作的《提谟修斯肖像》。画中的男子身体向画面的左侧倾斜，围着绿色的头巾。尽管模特的身份不明，但从服装上来判断此人并非贵族，而是一个普通的市民。

石壁上的铭文非常写实，就像是用石头雕刻出来的一般，其上巨大的文字为法文，意为"诚实的回忆"——真是一语中的地道出了肖像画的本质。如果用一两句话来概括前文我们提到过的普林尼关于肖像画诞生的传说，那非"诚实的回忆"莫属。一个人对自己以外之人的印象，的确可以称之为"回忆"，而这份回忆被非常"诚实"地即忠实地通过画笔展现了出来。由于

充分体现了人物的面貌特征，想必同时代的熟人一眼便能认出他吧。

　　七年后，扬·凡·爱克创作了妻子的肖像——《玛格丽特·凡·爱克肖像》。画框上的这句"由吾夫约翰内斯所画"，使我们不难明白这是画家为妻子绘制的肖像画，"约翰内斯"指的就是"扬"。这幅作品的人物视线值得我们关注——画中的夫人正看着我们。话虽如此，原本注视的对象应该是对面的扬·凡·爱克吧。因为在作画的过程中，作为模特的妻子理应看向自己的画家丈夫。我们既明白了模特是画家的妻子，而向我们投来的视线其实是妻子望向丈夫的眼神。这样我们在观赏这幅画作时，便可想象他们夫妻之间的眼神交流。然而，在这幅画中，想要从夫人的脸上读出什么表情来是有难度的，因为画家并没有表现出情感。这是为何呢？想明白这一点，我们反而就能弄清笑容之类的表情产生的主要原因。

　　为此，让我们一起来看看身为宫廷画家的扬·凡·爱克与肖像画创作有关的一些趣闻。

《提谟修斯肖像》（*Portrait of Timoteos*），扬·凡·爱克，
约1432年，木板油画，34.5厘米×19厘米
英国伦敦国家画廊

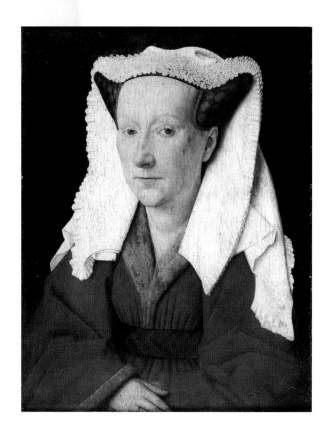

《玛格丽特·凡·爱克肖像》（*Portrait of Margaret van Eyck*）
扬·凡·爱克，1439 年，木板油画，41.2 厘米 × 34.6 厘米
比利时布鲁日格罗宁格博物馆

◦ 用于相亲目的的肖像画

扬·凡·爱克时任勃艮第公国的宫廷画家。勃艮第公国是统治着现代的荷兰、比利时、法国东部等地区的欧洲强国之一，君主是菲利普三世（Philip III，1396—1467）。1425年公爵夫人因病仙逝，为了在欧洲另觅一位新妃，菲利普展开了相亲外交，而宫廷画家扬的重要任务则是随外交使团一同出访。

外交团为何需要一位画家同行？葡萄牙派遣使团1428年至1429年的记录为我们解答了其中的原因。原来，菲利普三世有意向葡萄牙公主伊莎贝拉（Isabelle de Portugal1，1397—1471）提亲，扬肩负着绘制公主肖像画的重任，这才被列入了使团。扬花了一个多月的时间完成了两幅公主肖像画，辗转经由海路与陆路，将画作逐一送到了菲利普三世的手上，而菲利普在过目肖像画后决定是否继续提亲。用现在的话来讲，扬的职责就是为菲利普三世绘制等同于今日相亲照的肖像画，为其提供判断依据。勃艮第与葡萄牙联姻与否，全系在扬的一幅肖像画上。说得再夸张一点，这份工作的重要程度甚至可能左右欧洲的国际政局。

故此，相似度是此类肖像画的硬指标。通过肖像画结下的姻缘，若是在实际见面后发现真人与画中人判若

两人的话，幻想湮灭的君主与王妃的关系也可能由此破裂。尽管菲利普三世与伊莎贝拉二人最后顺利成婚，但也有过不幸的案例。

1539年，英格兰国王亨利八世（Henry VIII，1491—1547）为了同克里维斯公爵（克里维斯的领地位于现今横跨荷兰与德国的莱茵河沿岸地区）的女儿安妮结婚（Anne of Cleves，1515—1557），派小汉斯·荷尔拜因（Hans Holbein the Younger，1497—1545）前去绘制肖像画一事，就是这样一起失败的案例。因满意荷尔拜因所画的《克里维斯的安妮》而决定结婚的亨利在亲眼见到抵达英格兰的安妮本人后大失所望，甚至怀疑荷尔拜因被人收买才故意在作画时美化了安妮。据说自此以后，荷尔拜因不仅失去了亨利的信任，还受尽了冷眼。

从这类例子中我们可以看出，肖像画与本人是否相似（肖似性）同样也是左右画家命运的关键因素。为了客观地表现人物，也就没有表情介入的余地，因为即便是微笑也存在美化的嫌疑。

扬·凡·爱克笔下的肖像画全都是斜侧面的3/4侧面像。15世纪二三十年代是3/4侧面像肖像画开始盛行的时期。因此，从侧面像到3/4侧面像的转变也可以视为相似

性的要求使然。

另一方面，荷尔拜因的安妮像选择了正面的角度。正面像通常用于表现神像，意在赋予对象威严感。加上相似性这一点，正面像与3/4侧面像相比，容貌的立体感特别是鼻子的形状很不明显，多少存在劣势。而亨利八世因画像不似真人而勃然大怒，也和正面像的表现手法脱不了关系吧。因为荷尔拜因把原本用于展现王侯威仪的正面朝向方式用在了相亲目的的肖像画上，这对于一位专业的宫廷画家而言，可谓一大失误。

肖像画就是如此，根据不同的用途，要求表现的因素也大不相同。不论是面部朝向还是表情，画家都需要一丝不苟地予以关注。

右图：《克里维斯的安妮》（*Anne of Cleves*）
荷尔拜因，约1539年，木板油画，65厘米×48厘米
法国巴黎卢浮宫博物馆

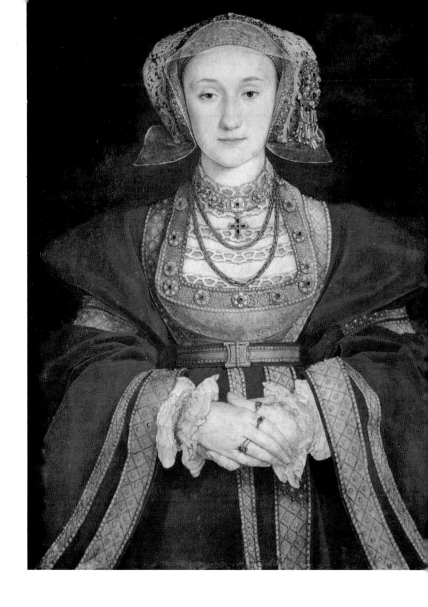

◦ 小丑和孩子的笑脸

肖像画中表情的诞生始于扬·凡·爱克之后的时期，并且还不是在佛兰德斯地区兴起的。

我们来欣赏一下由15世纪文艺复兴时期法国最杰出的画家让·富凯（Jean Fouquet，1420—1481）或是周边的其他画家创作的《费拉拉宫廷滑稽演员戈内拉》。据记载，戈内拉是意大利北部费拉拉宫廷的一名小丑。画中的他双臂交叉，脑袋微微倾斜，仿佛正注视着我们，嘴角隐隐浮现出笑意。这一笑容与其说体现了人物当时的情感，不如说是暗示了小丑这一职业。作为小丑的代表性特征，画家选择了与之相称的笑脸表情。不过这笑容并不能让观赏者感到心情舒朗，而仿佛是画中人在挑逗我们，充满了讽刺意味。这样的笑才是小丑独有的标志性微笑。

至此，终于要谈到意大利文艺复兴了。一说起文艺复兴，谜团重重的《蒙娜丽莎》旋即跃入人们的脑海。但在讨论这幅作品之前，让我们先来看看肖像雕刻，因

右图：《费拉拉宫廷滑稽演员戈内拉》（*Ferrara Court Jester Gonella*）
让·富凯，约1445年，木板油画，36厘米×24厘米
奥地利维也纳艺术史博物馆

为这正是可爱孩童的笑脸迅速出现的领域。

其中的代表作当属德斯德里奥·达·塞蒂尼奥诺（Desiderio da Settignano, 1428—1464）的《大笑的男孩》。似这般大幅咧嘴笑的表情在当时可谓独树一帜。塞蒂尼奥诺通过丰富多彩的表情塑造了若干孩童的头部塑像，将他们的天真无邪展现得一览无余，《大笑的男孩》便是其中之一。

今天，笑脸被视为幸福的象征。故而那些无意张扬却希求幸福的年轻女性们才会频频在拍照时一边比出"V"字手势，一边嫣然而笑吧。而这位男孩笑容中的含义也同样可以说是幸福的象征，同时又展现出生命的活力。

比照这两尊文艺复兴时期的肖像和雕刻，不难意识到它们之间共同的性格。小丑也好，孩童也好，均非亲自订购肖像画的人群。而当时肖像画的委托人通常是君王、王后、贵族及富裕的市民阶层等，所以小丑和孩童的笑脸肖像表现的并非委托人本人。既然订购这些肖像画的人不是模特，而是另有其人，那画上笑脸的要求也就是委托人提出的。戈内拉的笑透露着滑稽感，孩童的笑洋溢着幸福感，提出这些要求的应该就是委托人。

也就是说，委托人期待肖像画中出现某种表情，而

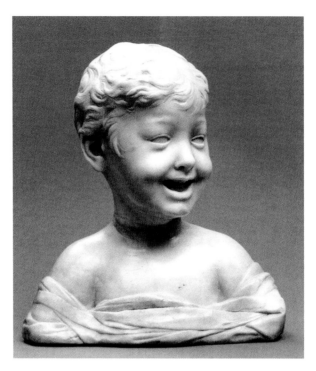

《大笑的男孩》（*Laughing Boy*）
塞蒂尼奥诺，约1460年，大理石，高33厘米
奥地利维也纳艺术史博物馆

当"被期待的表情"是笑容时，肖像画中的笑脸便应运
而生了。

话说回来，蒙娜丽莎又是谁，其委托人又在期待怎
样的笑容呢？

《蒙娜丽莎》笑了吗？

首先，我们来讨论《蒙娜丽莎》究竟笑了还是没笑。在本章的开头我曾说过，画中人微笑与否往往不得而知，而这幅画本身正蕴含着这样一股令人捉摸不透的神秘感。《蒙娜丽莎》在微笑的早期记载见于描写意大利文艺复兴的《艺苑名人传》中的《莱昂纳多·达·芬奇传》，该书于达·芬奇去世后不到半个世纪出版，作者为艺术家乔尔乔·瓦萨里（Giorgio Vasari，1511—1574）。

依此文献，据说达·芬奇为了得到蒙娜丽莎（丽莎夫人之意）的微笑，又是奏乐取悦她，又是唤来小丑营造欢乐的气氛。他这么做是为了竭力避免通常肖像画带有的"赋予绘画忧郁情绪"之感。最终，《蒙娜丽莎》彰显出了"人性之上的神性"，如此栩栩如生。

由小丑逗笑的把戏而产生的"神性"不免有一丝怪异，而高高在上的"神性"与亲临眼前的"栩栩如生"也显得相互矛盾，因此我无法完全采信瓦萨里的记述，但可以相信的是，当时的人们看出了《蒙娜丽莎》在微笑。此外，值得注意的是，肖像画在当时一般被认为带着"忧郁的情绪"。因为直至16世纪初叶，肖像画中的人物依然一脸严肃，神情冷漠。

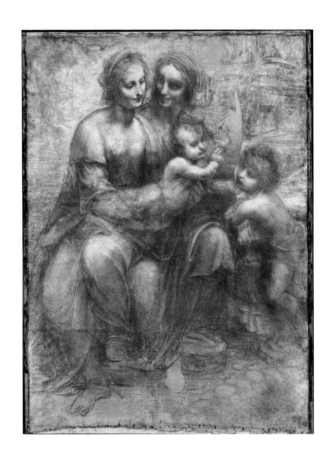

《圣母子、圣安妮和圣施洗约翰》
(*The Virgin and Child with Saint Anne and Saint John the Baptist*)
达·芬奇，约 1499 年—1500 年，纸面炭笔和白粉笔，141.5 厘米 × 104.6 厘米
英国伦敦国家画廊

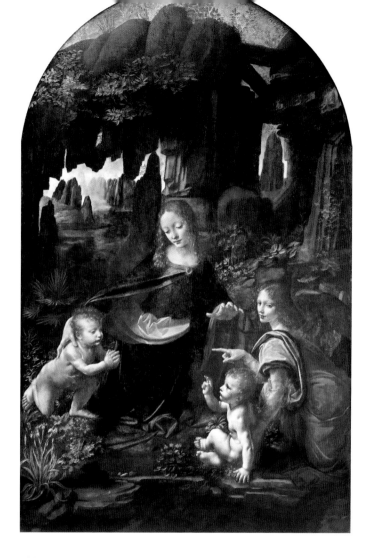

《岩间圣母》（*Virgin of the Rocks*）
达·芬奇，约 1483 年—1486 年，木板油画，199 厘米×122 厘米
法国巴黎卢浮宫博物馆

那么，《蒙娜丽莎》究竟为何面露微笑呢？我首先想到的一点是，在达·芬奇的众多作品中，微笑并不是《蒙娜丽莎》的专利。《圣母子、圣安妮和圣施洗约翰》中的圣母与圣安妮脸上浮现的微笑，其魅力同样足以匹敌《蒙娜丽莎》。此外还有《岩间圣母》画面右侧的天使、《持花圣母与圣子》等。微笑的人物像有着天然的魅力，这可谓达·芬奇笔下的人物像最富魅力的特点之一。

虽说是人物像，但除了《蒙娜丽莎》以外的人物全是圣母、圣人、天使等神圣的存在，而在此背景下，瓦萨里会把微笑解读成带有"神性"也情有可原。尤其是《圣母子、圣安妮和圣施洗约翰》的画面中央上方，圣安妮凝望圣母的微笑中流露的神秘感，散发着一种远离尘世的魔幻魅力，令人惊叹。瓦萨里会用"神性"一词来形容《蒙娜丽莎》的微笑，或许正是因为他谙熟这些画，把《蒙娜丽莎》的微笑与圣母等圣人的表情联想到了一起。

而为妻子丽莎订购肖像画的丈夫焦孔多无疑也对达·芬奇画中的神秘微笑心驰神往。

让我们再试着从另一个角度来思考。这是有关文艺复兴时期的女性美的观点。在文艺复兴时期的意大利，出现

了前所未有的百花齐放式的精彩评论，美人论自然也不会被遗漏。想来，关于美人的讨论可谓文化发展至鼎盛时期的证据。如若没有那份闲情逸致，不会有时间思考，甚至为此著书，更没有人会产生想读的念头。所以精神上的闲暇也是此地诞生丰富文化的原动力之一吧。

这些美人论中就有饶有兴致地讨论女性微笑的文章——16世纪的意大利文人阿尼奥洛·菲伦佐拉（Agnolo Firenzuola，1493—1543）的《女性之美》。

这篇文章认为，女性嘴角浮现的微笑会变为"天堂的样子"。此处使用的也是与"神性"相同的不染俗尘的赞词。文艺复兴时期的人们似乎往往能感知微笑中的神秘气息，而女性的微笑更是传达"内心的平静祥和"的甜美使者。微笑不单体现了她内心的安乐，而且蕴含着某种甘美的意味，更有尽情礼赞的措辞，形容微笑是"清朗灵魂之光辉"。一抹微笑竟承载着如此琳琅满目的赞美之词，真叫人意想不到。

在当时的上流社会，做丈夫的自然知晓女性的微笑会获得如此盛赞，因为微笑的女性会被视为美女的典型。或许也正是这个缘故，《蒙娜丽莎》才会被添上微笑吧。

近年来，人们基本确定《蒙娜丽莎》的模特就是蒙娜丽莎（丽莎夫人）。这幅作品是佛罗伦萨的富人市民弗朗切斯科·德尔·焦孔多（Francesco del Giocondo）为比他小14岁的妻子丽莎定制的画像，这也印证了瓦萨里记录的真实性。当时焦孔多30岁，这是他的第二段婚姻，而丽莎只有16岁，出生在一个远不如焦孔多富裕的贫困家庭，可谓一朝"麻雀变凤凰"。所以，丽莎并不是什么出身"高贵"的女性。

前文曾说过，文艺复兴时期那些面带微笑的肖像画，其模特大多不是订购者本人。同理，《蒙娜丽莎》的订购者是丽莎的丈夫焦孔多，这样我们也可以把《蒙娜丽莎》微笑中的诸要素理解为丈夫对妻子的期望。我们大可推测，或许正是凭借年轻与美貌，丽莎才得以与焦孔多结婚。可以说画中那位拥有"神性"美貌的高贵女性体现的是丈夫焦孔多内心的愿望与期待。正是由于现实中的妻子是与"高贵"无涉的少女，焦孔多才渴望借擅长描摹微笑的大画家达·芬奇之手，通过肖像画将她塑造成一位高雅的上流女性。

可以这么说，正因为在文艺复兴时期，微笑成了"高贵"女性的附加值，所以才被添加到了肖像画之中。

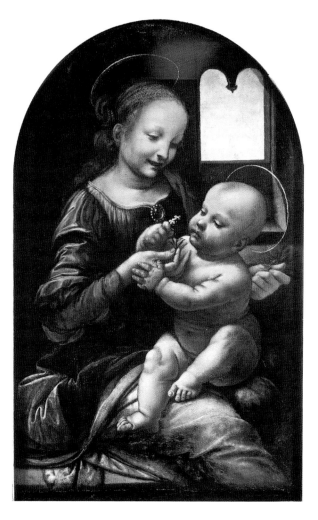

《持花圣母与圣子》(*Madonna and Child with Flowers*)
达·芬奇, 1478 年—1480 年, 木板油画转布面, 49.5 厘米 × 33 厘米
俄罗斯圣彼得堡艾尔米塔什博物馆

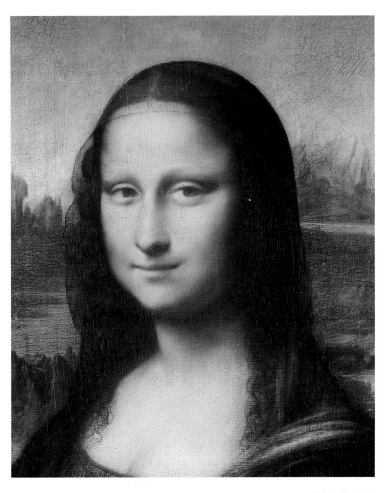

《蒙娜丽莎》局部

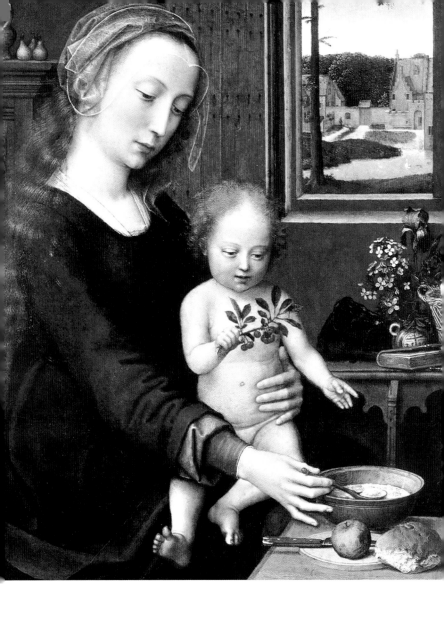

第二章 耶稣基督的笑

　　把表现在如此充满爱意的环境下养育圣婴耶稣的绘画挂在家中，孩子看到画就能茁壮成长，借助多米尼奇的教育论，圣母子图等宗教画顺理成章地进入了市民的家庭生活之中。从用途上来说，圣婴耶稣的表情自然是为了引导看画的孩子露出甜甜的微笑。

左图：《圣母子和牛奶羹》（*Madonna and Child with the Milk Soup*）
杰拉尔德·大卫，约 1515 年，木板油画，33 厘米 × 28 厘米

微笑的玛利亚和不笑的耶稣

说起令人印象深刻的名画中的微笑，《蒙娜丽莎》之后，当属拉斐尔笔下圣母的微笑。

让我们来欣赏被誉为微笑圣母玛利亚像的典型作品——拉斐尔（Raffaello，1483—1520）的《坦比圣母》。画中半身像的年轻圣母抱着圣婴耶稣，满怀爱意地将自己的脸贴在耶稣的脸上。而拉斐尔对婴儿特征的生动表现也令人赞佩不已：圆鼓鼓的小屁股，肉嘟嘟的大腿和小腿，似小馒头一般丰满的脚底心。然而，与具有典型婴孩特征的身体相比，耶稣脸上的神情却意外地冷静。仔细瞧一瞧，他对玛利亚那满溢的母爱甚至还有一丝不耐烦。一边是嘴唇微启、无暇顾及他人、眼中唯有自己爱子的母亲，一边是神色冷淡的婴儿。圣婴耶稣仿佛不满玛利亚的深情拥抱似的，左腕像支棍一样顶着圣母。

当然，也有人认为这是婴儿讨厌拘束时的自然反应，但站在一定的立场看这幅画，说不定这个动作代表了某种特殊的含义。毕竟在大多数的西方绘画中，就算是画一个笑脸也有其理由和意义，所以并不像表面看上去的那般单纯。

右图：《坦比圣母》（*Tempi Madonna*）
拉斐尔，1508年，木板油画，75.3厘米×51.6厘米
德国慕尼黑老绘画陈列馆

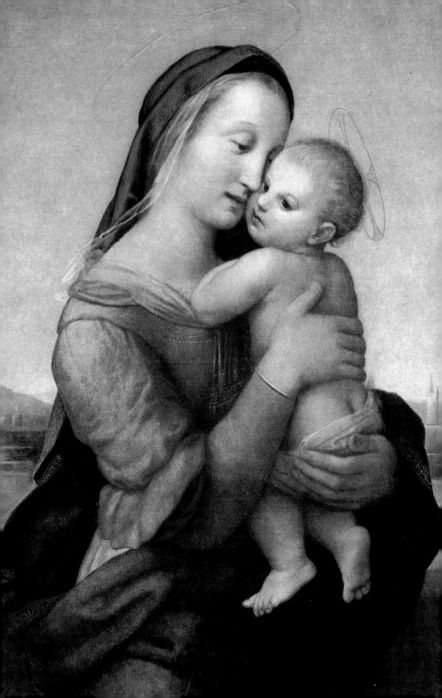

○ 被禁止的笑

我想问一下诸位读者，你们可曾见过面露笑容的耶稣像吗？不是圣婴耶稣，而是成人耶稣的笑容。即便是宗教画，耶稣像也不是毫无情感的。生气的耶稣、苦恼的耶稣、温柔的耶稣……尽管表现方式形形色色，但启口微笑的耶稣大家见过吗？我本人从未见过。

究其原因，我想还得回到《圣经》中去寻找答案。《圣经·新约》的《路加福音》第六章二十五节中这样写道：

耶稣说："你们喜笑的人有祸了，因为你们将要哀恸哭泣。"

这段话表达了命运的善变，现今的享福之人将来会变得不幸，而现今的不幸之人将来也能迎来幸福。但正如解释《圣经》的大多情况一样，这段话也出现了断章取义的意味。以此为据，有些人把笑与不幸联系在一起，极力宣扬否定笑容的理论。

中世纪初期的修道院是修道士们为专注信仰而成立的，随后成为中世纪的文化推手。但在修道院中，笑是被严令禁止的。最开始的说辞是为了不影响祷告，需要营造

安稳的环境，但在不知不觉中，"禁止笑容"渐渐变成了前提。例如，东罗马帝国的拜占庭教会（东正教教会）修道院制度的确立者巴西雷奥斯在列举修道院注意事项的文书《修道士大规》中，就明令禁止笑容。

根据《修道士大规》，大笑被认为是缺乏自控能力、行事鲁莽草率的标志。并且福音书中也没有关于耶稣之笑的描写，因此不能抑制笑的人往往被视为不幸之人。

此处引用的福音书内容就是前文中提到过的《路加福音》中的句子，甚至还有人借此说耶稣从来没有笑过。罗马天主教教会的修道院制度以共同生活为中心，其创始人贝内迪克图斯也如此认为。"不要大笑和哄笑"，他如此命令众修道士。其根据来自天主教《圣经·旧约》中的《西拉书（集会之书）》第二十一章二十节，其中写道："愚者喧然大笑，贤者淡然静笑。"贝内迪克图斯的教导则更为极端，他只引用前半句"愚者喧然大笑"，把爱笑的人说成愚蠢之徒。

就这样，人们断章取义地解读《圣经》，逐渐奠定了耶稣像没有笑容的基调。

耶稣的反抗

这里我列举14世纪意大利画家西蒙·马丁尼（Simone Martini，1284—1344）的作品《圣家庭》作为没有笑容的少年耶稣画像的典型。画中的少年耶稣表情十分严肃，丝毫没有笑意。当时意大利绘画的中心在中部托斯卡纳地区的城市佛罗伦萨和锡耶纳，而西蒙·马丁尼就属于锡耶纳派画家。"圣家庭"这一主题通常描绘的是圣母、圣婴和耶稣在人间的父亲约瑟一家人其乐融融的幸福情景。同普通人的家庭一样，圣家庭也有属于日常生活的平凡幸福，现在我们所过的生活也能像神的家人一样，拥有永恒的幸福乃至救赎，画像所要传达的就是这样的信仰。

然而，在马丁尼的这幅作品中，人们不但感受不到幸福的气氛，甚至就像我们家庭中时常发生的那样，展现了父母与孩子的对立。画中的圣母温和地谆谆教导，而圣子却态度坚决地反抗着。他双臂交叉，神情严肃地望着圣母，我们仿佛可以听到他在说："母亲，别再认为你什么都懂了。"母子二人之间的气氛异常凝重。而

右图：《圣家庭》（*Holy Family*）
马丁尼，1342年，木板蛋彩画和金箔，49.5厘米×35.1厘米
英国利物浦沃克美术馆

父亲约瑟则有些不知所措地站在母子中间斡旋，竭力维持和睦。他把头转向圣子，右手指向圣母。这番情景像极了现代家庭的一面镜子。

画作描绘的正是《圣经》中记载的场景，出自《路加福音》第二章四十二至四十八节。让我们来看一段原文：

当他十二岁时，他们按着节期的规矩上去。守满了节期，他们回去，孩童耶稣仍旧在耶路撒冷。他的父母并不知道……过了三天，就遇见他在殿里，坐在教师中间，一面听，一面问。凡听见他的，都稀奇他的聪明和他的应对。他父母看见就很稀奇。他母亲对他说："我儿，为什么向我们这样行呢？看哪，你父亲和我伤心地来找你。"

"与众学者议论的少年耶稣"是《圣经》中出现的唯一一则关于耶稣少年时期的故事。然而，与这幅作品不同的是，大多数的画作选择了少年耶稣在神殿里驳倒围坐在他身边的众学者的场景。圣母与父亲约瑟即便出现在画中，通常也只是在角落里一脸担忧的样子。因为《圣经》中表现的场景主题就是耶稣超凡的学识能力，主人公原本就是少年耶稣与众学者，马丁尼画中的场景是后来的情节。

面对玛利亚忧心忡忡的责问，耶稣这样回答道：
"为什么找我呢？难道不知我应当在我父的家里吗？"

"我父的家里"指的就是神殿，耶稣明确地宣告了自己就是神的儿子。这也是对自己现世母亲的独立宣言。所以说，马丁尼画中少年耶稣冷漠的表情与神之子的身份相称，代表着与亲昵的凡间亲子关系的诀别。

这样想的话，身为神之子的耶稣自然是不笑的。可以说少年耶稣种种严肃的表情，是正述说着他对将来被钉上十字架牺牲以救赎人类命运的自觉。或许这也是拉斐尔笔下的圣婴耶稣同样神情淡漠的原因吧。

○ 黑死病的分歧点

天主教美术在西蒙·马丁尼作画的14世纪中期之后发生了巨大的转变。大部分美术史学家均认为，这与1348年至1349年流行的黑死病有关。

这期间，画家们对耶稣基督的表现大致向两个方向发展。

其一是耶稣像的表情比以往更加愁容满面。描绘耶稣为拯救世人被钉死在十字架上的"耶稣受难像"成为最主要的主题。耶稣被逮捕、鞭打、戴上荆棘冠冕，遭人吐唾沫、揪头发，赤足背负沉重的十字架登上山岗，甚至连小孩子也冲他扔石头，手脚被铁钉无情地刺穿……"耶稣受难记"全然是一场痛苦的大游行，众人不厌其烦地折磨着耶稣。然而人们却对这类绘画喜闻乐见，欧洲人的残酷程度也实在令人吃惊。

14世纪中期以后，以上文提到的黑死病为代表的瘟疫接连席卷了欧洲，甚至十年中有一座城市的人口死亡率高达1/3。加上遭受了英法百年战争（1337—1453）等，城市也好，旅居地也罢，处处充斥着暴力犯罪、偷盗等重重危险。当时人们的生活可谓充满了痛苦与愁恼。

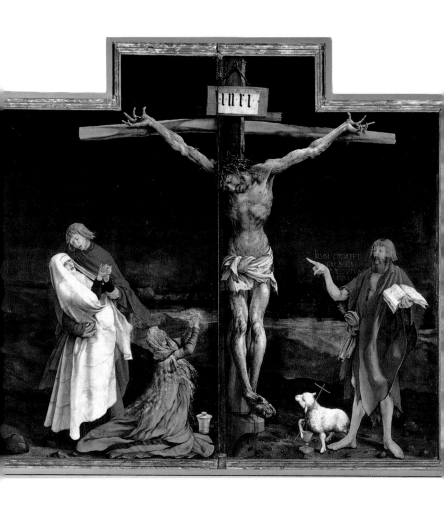

《伊森海姆祭坛画》（*Isenheim Altarpiece*）之《耶稣钉刑》（*Crucifixion*）
格吕内瓦尔德，约1515年，木板油画，269厘米×307厘米
法国科尔马恩特林登博物馆

在备受煎熬的每一天里，对于同样遭受种种痛苦的人们而言，耶稣受难的故事让他们从心底产生了共鸣，自然而然地与之融为一体。当意识到自己充满苦恼的人生与耶稣的人生重合在一起时，他们相信只要恒久忍耐地走过这条荆棘之路，自己也能像耶稣一样得到救赎。这就是自14世纪至16世纪初期从佛兰德斯（现比利时）开始，后流行于整个欧洲的"效仿耶稣"的教导。去往耶稣受难之地耶路撒冷的朝圣也是基于此信仰。

所以，充满痛苦的耶稣像所表达的绝不是今天我们脑海中所想的那种救赎，毋宁说正因为耶稣承受了深重的苦难，才能指引众人得救，耶稣受难像也因此受人崇拜，没有笑容，甚至走上愁苦的极端也在情理之中。德国文艺复兴时期的大画家马蒂亚斯·格吕内瓦尔德（Matthias Grünewald，约1470—1528）的《伊森海姆祭坛画》可谓是最著名的代表作品。画家用相当写实的手法描绘耶稣所受的那令人恐惧的"钉刑"，因为真实所以才能唤起人们的共鸣，引导众人走上救赎之路。

耶稣像的另一种表现方式则与之全然相反。这类画家尽管深知耶稣的苦难，但仍然选择以喜乐的表情来唤起人们的共鸣。

其中的典型主题就是"圣母玛利亚的七种喜悦"。玛利亚虽然预知耶稣将来的命运，但仍对耶稣生平的一些场景感到喜悦。这与普通人在日常生活中的喜悦是共通的。当时瘟疫肆行，人们日夜与死亡为邻，正是这样人们才会分外珍惜、渴求平日里那些微不足道的小小快乐。圣婴耶稣、玛利亚、父亲约瑟都沉浸在欢笑之中，笑脸表达的是平日微小幸福的喜悦之情，同时也是救赎后得到永生的标志。人们观看圣婴耶稣的画像时，已然深知他日后受难的命运，所以才会觉得圣婴的笑容格外惹人怜爱。

中世纪末期面带微笑的圣婴耶稣也是在这样的背景下出现的。因此，苦恼的耶稣像和微笑的耶稣像在共同的时代背景下，象征着充满痛苦的人生与强烈渴求救赎的正反两面。

○ 顽皮的耶稣

《布克斯特胡德祭坛画》之《天使来访》就鲜明地表现了这一主题。作者是14世纪末期一位被称为"贝特拉姆"的德国画家，真名已失传。画中的圣母正在室内编织衣物，而幼年的耶稣则躺卧在室外的草地上读经，耶稣身旁滚落着陀螺和鞭绳。这时两位天使降临了，其中一位手持十字架和耶稣被钉上十字架时使用的三枚铁钉，另一位天使则拿着长矛和荆棘王冠。这些都是耶稣受难的象征道具。画家一方面细致地描绘了耶稣幼年时期充满喜乐的生活，另一方面又暗示了他将来所要经受的痛苦与牺牲。

尽管如此，画中的耶稣单肘支撑地面而卧，扭头仰视天使，他的动作显得多么天真顽皮啊。面对天使手上的受难道具以及未来无罪却被钉上十字架的死亡暗示，孩子依然一脸纯真无邪。这与当时随时可能感染瘟疫而日日心怀恐惧、只敢乐享当下的人们何其相似。

在"莱茵河上游画家"所绘的《乐园之庭》中，围墙内是一处绿意盎然的庭院。圣女们环绕着天使和圣母，而幼年的耶稣也在尽情地玩耍。画面中有汲水的圣女、采摘果实的圣女、读经的圣母、树旁围在一起的大天使米迦勒、龙和两个年轻人，还有在弹奏类似竖琴的

乐器的耶稣和另一边扶着乐器的圣女。身处乐园之中，耶稣的表情十分愉悦。可以说画家想要呈现的是乐园的喜乐和得蒙救赎的喜悦。

看到这幅画，父母一面陷入被瘟疫等疾病夺去幼子生命的巨大悲伤之中，一面又将乐园中幼年耶稣的身影与自己孩子的形象重合起来。这幅画或许就是为了让父母们想象并祈愿孩子在天国幸福的媒介吧。耶稣的微笑也蕴含着这样的作用。

在这段时期里，并非用于教会仪式而是装饰世俗住宅的宗教画也出现了，同时还出现了在居家或旅途地祷告时使用的小型宗教美术品。虽说是中世纪，但人们的日常生活并不受戒律支配，不可能像修道院那样严令禁止笑容。所以，中世纪末期的宗教画才可能见于日常生活，并出现不受戒律约束的表现方式。这也为耶稣笑容的诞生留出了余地。

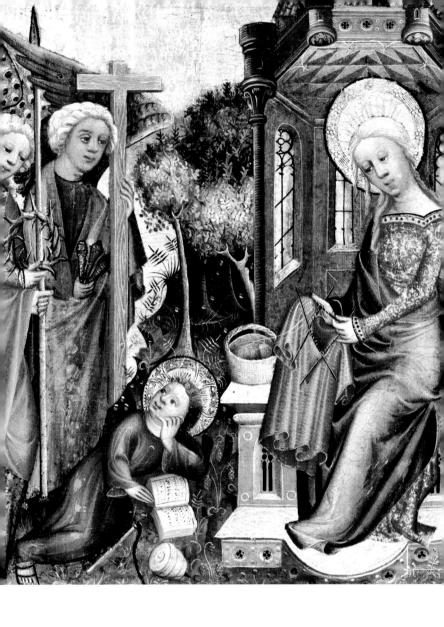

《乐园之庭》(*Little Garden of Paradise*)
莱茵河上游画家，1410年—1420年，木板蛋彩画，26.3厘米×33.4厘米
德国法兰克福施泰德美术馆

左图：《布克斯特胡德祭坛画》(*The Buxtehude Altar*) 之《天使
来访》(*Visit of the Angel*)
贝特拉姆，约1400年—1410年，木板蛋彩画，108.5厘米×93厘米
德国汉堡美术馆

引向领受恩惠的笑容

宗教画进入民居后，自然就出现了表现日常生活的题材。比如，在15世纪佛罗伦萨的绘画中，画家将表现圣母子和受胎告知等描绘耶稣生平的场景设在了市民的家里。让我们来欣赏一下其中的代表作品——罗伯特·坎平（Robert Campin，约1375—1444）工作室的《防火栅前的圣母子》。罗伯特·坎平是与扬·凡·爱克比肩的佛罗伦萨绘画草创时期的画家。

画中的圣母抱着圣婴坐在长椅前。椅子的位置很低，并非高高在上的宝座，因而被人们称作"谦逊的圣母子"。原本高不可攀的圣母在这幅画中却显得如此平易近人，被圣母抱在怀中的圣婴耶稣举起左手望向我们，脸上露出一抹开朗的微笑。

仔细看玛利亚乳房的细节图，可以看到渗出的乳汁。尽管耶稣没有在吃奶，但从更深层的意义上来说，这样的形式属于"授乳圣母"的类型。然而在12世纪左右，圣母的授乳又出现了颇有意思的解释。

右图：《防火栅前的圣母子》（*The Virgin and Child before a Firescreen*）
罗伯特·坎平，约1440年，木板油画和蛋彩画，63.4厘米×48.5厘米
英国伦敦国家画廊

《防火栅前的圣母子》局部

这一说法来自圣伯尔纳铎（Bernard of Clairvaux，1091—1153）经历的幻视。在12世纪前半叶中世纪的鼎盛时期，天主教神学的领袖之一，西多会修道院院长圣伯尔纳铎在献上祷告时突感唇干舌燥，此时

圣母出现并挤出自己的乳汁滋润了他的双唇。神秘主义者圣伯尔纳铎遂宣扬圣母的乳汁比葡萄酒更加甘美，散发着最迷人的香气，是向众人施与恩泽的象征。甚至就连美术作品也受其启发，把幻觉中的场景用绘画表现了出来。在16世纪前半叶的佛罗伦萨画家朱斯·范·克利夫（Joos van Cleve, 14855—1541）的《圣母子与圣伯尔纳铎》中，圣伯尔纳铎在圣母子面前献上祷告，圣母则将右手放在袒露的乳房上。二人中间的婴儿耶稣仿佛什么也没察觉到似的，玩着一串念珠。圣母与圣人目光相对，画面气氛怪异，但这也正是圣母用乳汁滋润圣伯尔纳铎双唇的幻觉场景。

就这样，圣母的乳汁变得可以滋润信仰虔诚之人的双唇。这样看来，或许《防火栅前的圣母子》中圣母的乳汁不仅是为了哺乳圣婴，还是为了吸引来到画前的祈祷之人，滋润他们的双唇。

如此想来，圣婴望向我们的视线和邀请般举起的左手，不正是在向观画者说："来同我一起享用圣母的乳汁吧。"这样才算是领受了圣母的恩泽。事实上，画中圣母的乳房是朝向正面的，所以比起圣婴更像是针对画前的人。而圣婴的微笑既是因为品尝了圣母甘美的乳汁，又像是引导人们前来领受圣乳。

即便没有这层意思，圣婴的微笑也能将人引向那至高无上的喜乐。再加上邀人领受圣母恩泽的这层含义，真是一幅叫人满怀感激的圣母子画像啊。

《圣母子与圣伯尔纳铎》
(*The Virgin and Child Worshipped by St.Bernard*)
朱斯·范·克利夫，约 1510 年，木板油画，29 厘米×29 厘米
法国巴黎卢浮宫博物馆

○ 服务于育儿目的的绘画

像这样，宗教画中出现了生气勃勃的微笑表情，其动机和背景有信仰的因素，但除此之外还有更为现实的理由。这就与在民宅中装饰宗教画的新用途——使用宗教美术的家庭教育密切相关了。

例如，为圣母崇拜做出贡献的意大利多米尼克派修士乔瓦尼·多米尼奇（Giovanni Dominici，约1355—1419）在其著作《家庭管理之书》（1403年）中，就论述了在家中装饰宗教画的用途。

多米尼奇鼓励人们在家中摆放圣人、圣女的画像和雕像。因为看到这些艺术品的小孩子也会潜移默化地受到熏陶，进而心生喜乐，笑逐颜开。据说画有怀抱着手上拿有小鸟或苹果的圣婴耶稣的圣母子图、描绘耶稣吮吸母乳和熟睡的画效果尤佳。孩子在成长的过程中接触此类绘画和雕刻作品，就能更加优秀。

尽管多米尼奇是意大利人，但在佛兰德斯的画家杰拉尔德·大卫（Gerard David，1460—1523）的作品中也出现了与其教导相符的画面。当时，佛兰德斯绘画大量出口到意大利的多个城市，意大利家庭纷纷购买。

画作名为《圣母子和牛奶羹》。这幅画有多个版本，只是细节存在微妙的差异，这里我们欣赏的是收藏于意大利西北部城市热那亚白宫的版本。

画中的圣母左手搂着耶稣，右手用汤匙舀起牛奶。如此似水柔情的圣母是画家最引以为豪的人物表现。圣婴的右手倒握着汤勺，似乎想自己舀牛奶喝。这个样子自然是喝不上牛奶的，但动作着实惹人喜爱。耶稣的脸上露出像是微笑，又像是受到好奇心驱使的微妙表情，但这一表情无疑展现出蓬勃的朝气。从桌上的食物和床边的书可以看出，这幅圣母像就是市民家庭中母子形象的写照。

把表现在如此充满爱意的环境下养育圣婴耶稣的绘画挂在家中，孩子看到画就能茁壮成长。借助多米尼奇的教育论，圣母子图等宗教画顺理成章地进入了市民的家庭生活之中。从用途上来说，圣婴耶稣的表情自然是为了引导看画的孩子露出甜甜的微笑。

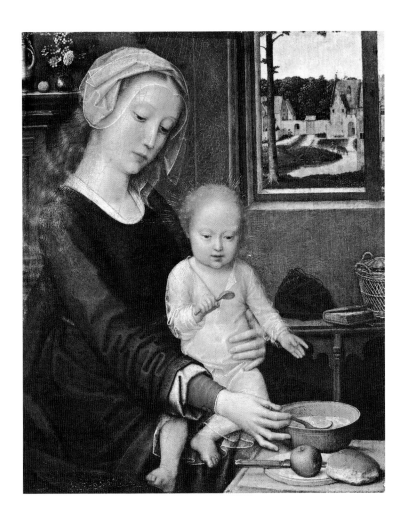

《圣母子和牛奶羹》（*Madonna and Child with the Milk Soup*）
杰拉尔德·大卫，1510年—1515年，木板油画，41厘米×32厘米
意大利热那亚白宫美术馆

○ 圣婴耶稣的笑容

100多年后，与多米尼奇的论述最贴切的当属拉斐尔在意大利中部的佛罗伦萨创作的作品。

在《圣家族、圣伊丽莎白和婴儿约翰》（《卡尼贾尼圣家庭》）中，画面前方的圣婴耶稣炯炯有神地望着比自己年长半岁的施洗者约翰，微笑着向他递上写有铭文的细带和骆驼皮衣。而约翰则一脸好奇，目不转睛地注视着耶稣。画面右侧的圣母向两个婴孩投去充满爱意的温柔目光，脸上露出令人陶醉的微笑，真不愧是拉斐尔的招牌笑容。身后站着的约瑟同样深情地注视着众人，但表情更为冷静。约翰的母亲伊丽莎白张口望向约瑟，仿佛在向他询问什么似的。这一主题不正呼应了多米尼奇的话吗？多米尼奇曾经如此说道：

孩子们会将施洗者约翰当作自己的榜样，所以要让他们看到幼年约翰的绘画。施洗者约翰儿时就去到荒野，同小鸟玩耍，吸食花蜜，困了就躺在地上睡觉，过着亲近自然的生活。所以说，让孩子们在自然环境下成

右图：《卡尼贾尼圣家庭》（*Canigiani Holy Family*）
拉斐尔，1507年，木板油画，131厘米×107厘米
德国慕尼黑老绘画陈列馆

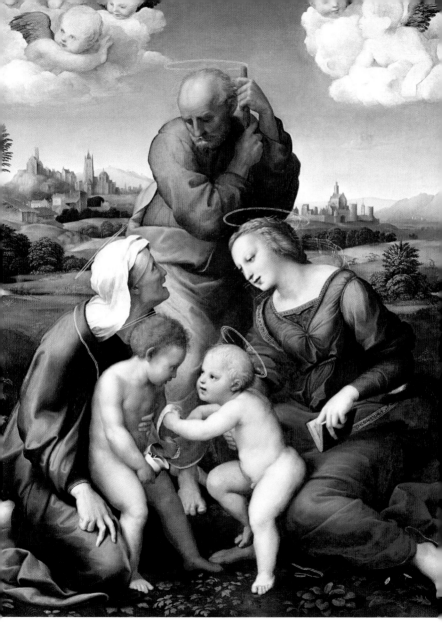

长是极好的。让孩子们看到圣婴耶稣与施洗者约翰相亲相爱的画面，效果就更好了。

拉斐尔的这幅画不正是这样的标准场景吗？用意应该是希望孩子们看到与圣婴耶稣亲密无间的施洗者约翰，更加坚定对耶稣的信仰，同时培养彼此之间的友谊。这幅画的订购者是佛罗伦萨富裕的卡尼贾尼家族，这里的圣家庭或许也可以被视为文艺复兴时期的理想市民家庭。耶稣和玛利亚脸上流露出的幸福微笑，也可以理解为他们在为该市民的家庭祈求幸福。

在《尼科里尼－考佩尔圣母》中，拉斐尔画中标志性的微笑更加明了。圣婴坐在圣母膝盖上的坐垫上，正望着我们露齿微笑，如此彻底的笑容就算是在拉斐尔的画中也极为罕见。圣婴的左手伸向圣母的胸口，似乎示意他想喝奶。圣母的手轻轻地按在胸前，向圣婴投去温柔的目光。圣婴注视观画者的形象常见于拉斐尔的半身圣母子画像。这幅画中的耶稣仿佛在照镜子一般凝视着赏画之人。我们可以再次搬出多米尼奇的观点，孩子们受到画中笑容明朗的圣婴耶稣的视线引导后，自己也会不由自主地露出笑容吧。

右图：《尼科里尼－考佩尔圣母》（The Niccolini-Cowper Madonna）
拉斐尔，1508年，木板油画，80.7厘米×57.5厘米
美国华盛顿国家美术馆

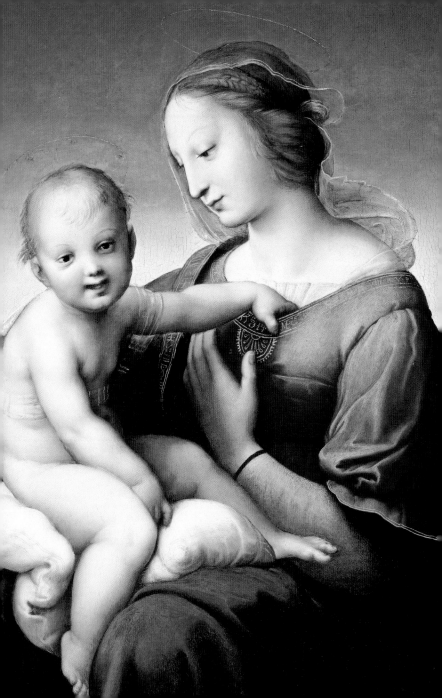

文艺复兴时期的典型通才艺术家莱昂·巴蒂斯塔·阿尔伯蒂 (Leon Battista Alberti，1404—1472) 主张施行更甚于多米尼奇的喜乐教育。身为人文主义者的阿尔伯蒂在《家庭论》中将父亲洛伦佐作为理想父亲的典型，如此写道：

　　看到孩子的笑脸，听到孩子的话语，就会由衷感到喜悦，乐于看到孩子们在纯洁懵懂之龄那天真烂漫和惹人怜爱的动作。

　　意思就是要像这样对孩子们的笑容喜爱有加，这才是一位父亲应有的姿态。对此，现代女性或许会评价"这也太轻松了吧"，但阿尔伯蒂认为"婴儿期的孩子应当远离父亲的臂弯，安然睡卧在母亲的膝上"，即养育婴孩是母亲应尽的职责，而父亲只需喜悦孩子的笑容，这才算得上喜乐的人生。

　　或许这就是应向生命高唱的赞歌，同时也是平凡家庭的生活状态。就连文艺复兴知识分子的代表阿尔伯蒂也认为家庭生活才是至高之福。我们现代人看来理所当然的幸福光景，当时却得之不易。个中缘由，相信读到这里的读者朋友应该明白了吧。因为100年前，人们的生活还笼罩在死亡的阴影之下。

就像进入文艺复兴后多米尼奇所主张的那样，人们开始考虑将宗教美术融入家庭教育，又立即通过以阿尔伯蒂为代表的人文主义艺术家提倡的家庭论，让孩子的笑容深受众人喜爱。尽管阿尔伯蒂本人也有画作留存，但从拉斐尔画中的笑容里，我们同样能感受到人文主义对生活的赞歌。

主张耶稣不笑的天主教经历了文艺复兴后，也接受了肯定人生的明朗笑容。

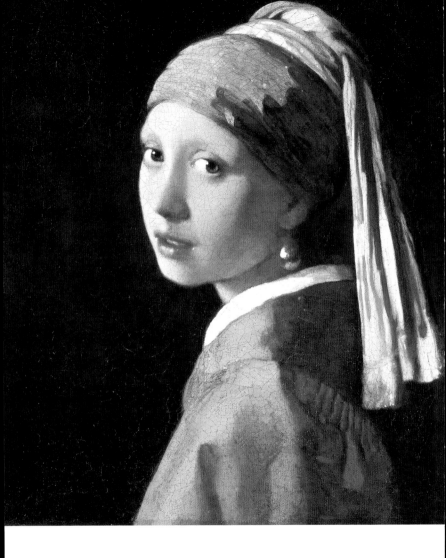

第三章　维米尔笔下微笑的女人们

这些笑容向现代观画者诉说的似乎也不单单是日常生活中平稳的幸福。或许将讽刺的视角包含在内，又通过各种侧面将日常生活的价值表现出来，也能引起生活在复杂现代社会关系中的人们的共鸣。

左图：《戴珍珠耳环的少女》（Girl with a Pearl Earring）
维米尔，约1665年，布面油画，44.5厘米×39厘米
荷兰海牙莫瑞泰斯皇家美术馆

○ 维米尔受人喜爱的理由

这几年，"维米尔热"到了近乎疯狂的地步。1974年我尚是学生的时候，德累斯顿国家绘画馆的名画展在东京的上野国立西洋美术馆举办，其中就有约翰内斯·维米尔的《窗前读信的少女》。然而展览并未刻意打着维米尔的名号，这幅画不过是众多展出作品中的一幅。似乎这是维米尔的作品第二次在日本展出。此后画家人气逐渐升温，摇身一变成为今日炙手可热的"香饽饽"。

"维米尔热"虽也是世界级的现象，但我仍觉得日本人的反应过于夸张了。比如，2009年我去参观德累斯顿国家绘画馆，再次得见昔日有过一面之缘的画作。然而在画前站了约十分钟，只见日本观光客纷至沓来，游客们只为瞧一眼维米尔的这幅画，之后便匆匆离去。可远处的一个展厅里还有扬·凡·爱克珍贵的名作《德累斯顿三联画》，前方的展厅里还有17世纪荷兰著名的风景画家雅各布·范·勒伊斯达尔（Jacob Isaakszoon van Ruisdael，约1628—1682）受到歌德（Wolfgang von Goethe，1749—1832）盛赞的名画《犹太人墓地》等，他们竟全然不顾。

右图：《窗前读信的少女》（*Girl Reading a Letter by an Open Window*）
维米尔，约1659年，布面油画，83厘米×64.5厘米
德国德累斯顿国家绘画馆

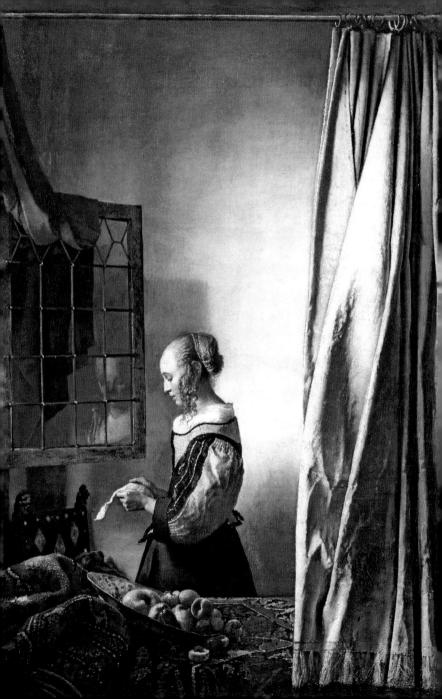

究竟该如何理解这股在全日本范围内兴起的"维米尔热"呢？我暗自以为这与美术展的核心观众由男性转变为女性有关。近年来，参加日本国内西方美术展的女性观众在人数上占有压倒性的优势，而画家维米尔的画不正与女性的兴趣相符合吗？维米尔的绘画题材多表现家庭的日常生活，且几乎所有的画中都有女性人物登场，她们的魅力同样得到了现代女性的认同。

维米尔在日本的人气升温恰恰与他名气初露头角的19世纪中期的一种倾向出奇地一致。维米尔原先不过是一位活跃于荷兰城市代尔夫特的画家，大约从1830年开始才在欧洲范围广受好评，其中1866年法国评论家提奥菲罗·托列刊登在法国美术杂志《美术公报》（*Gazette des Beaux-Arts*）上的论文起了决定性的作用。这也是如火如荼进行的产业革命的结果。这一时期，巴黎等大都市中诞生了新的有产阶级，催生出崭新而富有活力的文化，而新阶级自然成了美术的新受众。在这一时期，写实主义画家古斯塔夫·库尔贝（Gustave Courbet，1819—1877）、近代绘画之父爱德华·马奈（douard Manet，1832—1883）等人采用写实手法还原现实的绘画也开始崭露头角。

新受众层和写实主义的兴起，与我们当前的美术状况何其相似。抽象绘画之所以流行，也与当时受众的教

养主义背景有关。他们掌握了西方艺术从具象向抽象演进的知识，由于获得了这些知识而爱好抽象绘画，这也是一部分原因。

从这层意义上说，维米尔或许是日本第一位不限于部分知识分子，就连普通市民也深感兴趣的画家。与先前那些教养主义和崇尚西方的画作相比，维米尔的画给人眼前一亮的感觉。

普通市民为何会对维米尔的画着迷？我想原因不正是画中所传达的"日常生活的价值"吗？这一价值换句话说就是"日常趣事"以及"日常之谜"。维米尔的绘画多描绘平日的生活场景，且平静的外表下似乎还隐藏着某种谜团。

笑容之谜

　　说到维米尔生活画中若隐若现的谜团，《情书》就是其中的代表作。这幅作品同样曾在日本展出，所以熟悉它的读者应该很多吧。画面左侧女仆的笑容令人印象深刻，她笑眯眯地把一封信递给拿着乐器的女主人。两人的地位仿佛就此逆转，笑容的力量将女仆推上了比女主人更高的地位，而她缘何微笑则成了一个谜。

　　综览维米尔所有的作品，不难发现画中的笑脸非常多。包括微笑在内，仅粗略地看一下，就有《老鸨》《士官和笑着的女孩》《持酒杯的女孩》《弹鲁特琴的年轻女子》《戴珍珠耳环的少女》《拿天平的女子》《写信女子》《写信的女子和女仆》《弹吉他的年轻女子》等十幅作品。维米尔现存所有的作品总计30余幅，所以粗略估计有笑脸的画占到了近1/3。并且这些笑脸的主人几乎都是女性，男性的笑脸只出现在《老鸨》和《持酒杯的女孩》这两幅作品中。

右图：《情书》（Love Letter）
维米尔，约1669年—1670年，布面油画，44厘米×38.5厘米
荷兰阿姆斯特丹国家美术馆

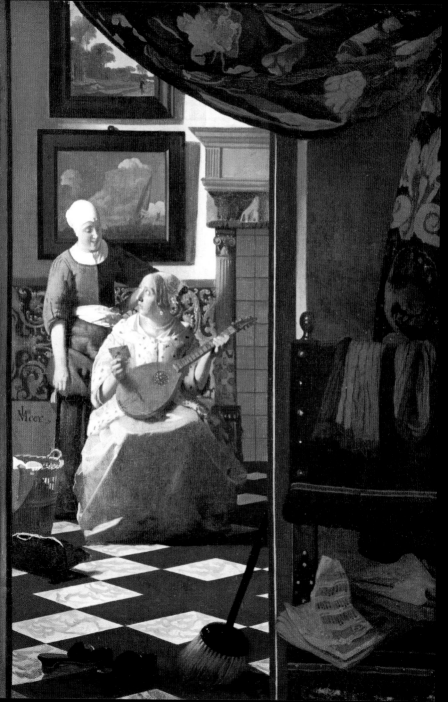

《士官和笑着的女孩》（*Officer and Laughing Girl*）
维米尔，约1657年，布面油画，50.5厘米×46厘米
美国纽约弗里克收藏馆

《弹鲁特琴的年轻女子》（*Young Woman with a Lute*）
维米尔，约1662年—1663年，布面油画，51.4厘米×45.7厘米
美国纽约大都会艺术博物馆

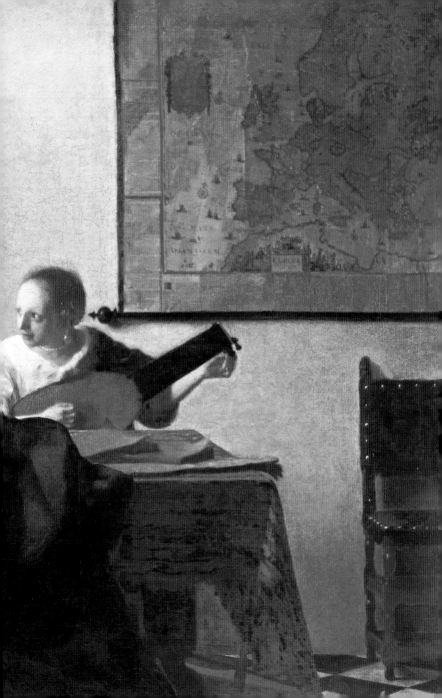

《拿天平的女子》（*Woman Holding a Balance*）
维米尔，约1664年，布面油画，39.7厘米×35.5厘米
美国华盛顿国家美术馆

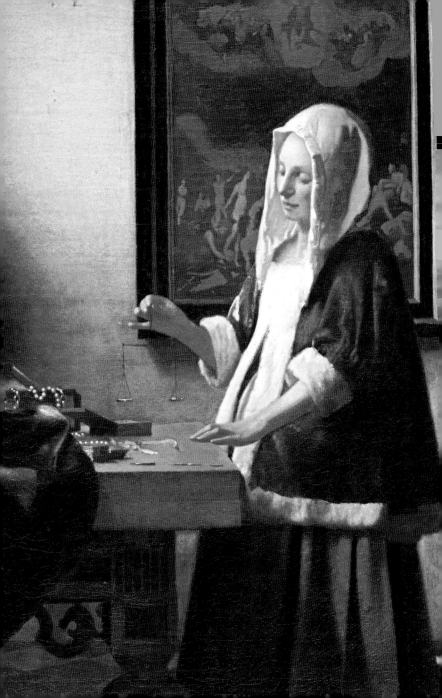

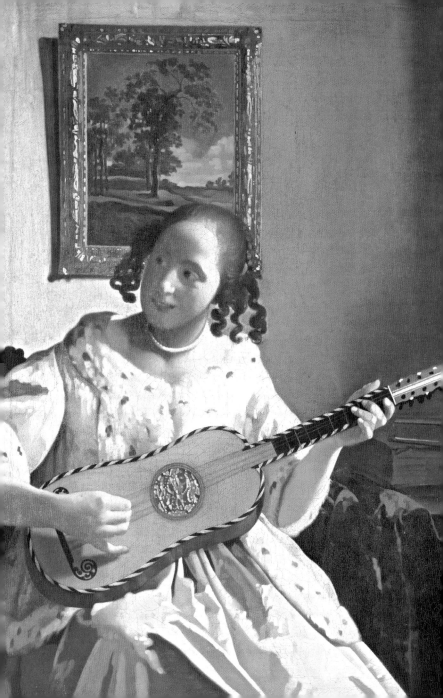

尽管人们常说维米尔的画有一种独特的魅力，但从正统的美术史来看，此话略有言过其实之嫌。他的作品属于17世纪荷兰主要的绘画类型——风俗画。所谓风俗画就是赋予丰富多彩的日常生活以教训意味，活灵活现地还原现实的画种。17世纪的荷兰在同时代的欧洲甚至世界范围内都算得上是顶级富裕的社会，因此在描绘社会日常生活的风俗画中出现笑脸似乎是理所当然的。风俗画正可谓"笑脸的王国"，各式各样的笑应有尽有。本章通过探索风俗画中出现的形形色色的笑脸，思考维米尔画中的笑脸究竟有着何种独特的魅力。

《弹吉他的年轻女子》（*Young Woman Playing a Guitar*）
维米尔，约1670年—1672年，布面油画，53厘米×46.3厘米
英国汉普斯特德肯伍德府

○ "幸福家族"的神话

风俗画中笑脸的主角多为孩童。他们天真无邪的笑容让人情不自禁地舒展面部肌肉，即使是生活在现代的我们也能感同身受。

在17世纪的荷兰正式登场的风俗画中，同样经常出现面带笑容的孩子在家庭内的场景。这与当时的市民家庭在墙上装饰各类绘画的习惯不无关系。风景画、宗教画、历史画、静物画以及风俗画均能在墙上见到。

同样活跃于特拉夫特，与维米尔近乎同时代的风俗画家彼得·德·霍赫（Pieter de Hooch，1629—1684）充分描绘了有子家庭的幸福。在《喂婴儿的女子、孩子与狗》中，窗外映入的阳光照亮了火炉前哺乳的女人，她身旁的女孩正在给爱犬喂食。母亲与婴儿、女孩与爱犬，画家描绘了两组"养育与被养育"的关系，同时暗示着女孩很快也会像右边的母亲一样开始乳养自己的孩子。幸福悄然在这个和睦的家庭中循环。暖炉周围茶色的柱子上刻着爱神丘比特的浮雕，代表孩子是爱情的结晶。画面右上方的笼中鸟则更进一步暗示了性。因为在17世纪的荷兰绘画中，鸟通常被视为性的标志。由此可见，使幸福循环的动因就是爱与性。

给爱犬喂食的女孩脸上露出了天真烂漫的笑容。这张笑脸的含义正是夫妻恩爱的家庭幸福。

雅各布·奥克特维尔特（Jacob Ochtervelt，1634—1682）的《门口的街头音乐家》应该是受到了彼得·德·霍赫的影响，然而以正面的门口为分界线，体现出室内外的鲜明对比——"内侧丰富多彩的市民世界"与"外侧寒酸贫穷的卖艺人世界"。卖艺人一边演奏着手摇风琴和小提琴，一边对屋内的人露出讨好的笑容。与跟前身着鲜艳服装的富人相比，他们沉浸在一片暗褐色调的背景之中。在卖艺人的衬托下，屋内身着鲜艳蓝裙的小女孩正拉着女仆的手同她说话，脸上露出天真烂漫的笑容。其实，门外演奏手摇风琴的卖艺人也同样是个孩子，而屋内的人就连女仆也穿着艳丽的红裙。画面左侧服装最为光鲜亮丽的女主人（母亲）则伸出双手，担心似的注视着自己的孩子，不过动身照料孩子则是女仆的职责。

这里我们有必要先确认一下17世纪荷兰市民家庭中仆人的地位。这一时期荷兰家庭的仆人大多是受雇于女主人的女性，并不像法国和英国的家庭那样有若干的男执事，且一般来说，一个家庭只有一位女仆。因此，仆人在家中享有牢固的地位。奥克特维尔特的这幅画也是如此，牵着孩子手的不是母亲，而是女仆。

女主人只是悠然自得地坐在椅子上，满眼慈爱地注视着她们。在我们面前铺展开的白褐相间的大理石地面显著提高了室内的明亮度，与室外昏暗的色调形成了强烈的对照，而卖艺男孩卑微的笑和小女孩天真无邪的笑同样形成了惹眼的对比。

　　话虽如此，绘画并不一定要一五一十地还原现实。画中描绘的光景并不一定就是当时社会现实的写照，不如说这是画家有目的地呈现神话一般的"荷兰社会之富足"。以市民家庭的装饰画为前提，人们所期望的是比现实更富足、更幸福的生活，而表现幸福最行之有效的"道具"之一便是小孩子的笑容，卖艺人卑微的笑则更进一步地凸显出这家人的幸福生活。

左图：《门口的街头音乐家》（*Street Musicians at the Door*）
奥克特维尔特，1665年，布面油画，68.5厘米×57.1厘米
美国圣路易斯艺术博物馆

○ 女仆的笑脸

刚刚说过，17世纪荷兰市民家庭往往只有一位女仆。她与女主人一同掌管家事，照料小主人，地位十分重要。精明能干的女仆也因此成为女主人最信赖的同伴。头脑中有这样的印象后，让我们再来看一看维米尔的《情书》。

身着维米尔标志性黄色服装的自然是这个家的女主人。她正弹奏着西特琴，这时，女仆突然拿着一封信走了过来。女主人一脸疑惑地抬头看向女仆，而女仆则满脸微笑地回视着她。可以看到，这封信尚未启封。仿佛猜到了来信者身份似的，主仆二人之间笼罩着令人遐想万千的秘密气氛。

《写信女子和女仆》中同样有一位面露微笑的女仆。这幅画或许是解开《情书》谜团的关键，因为画中的场景宛如《情书》的后续：女主人已开始动笔回信。在桌前的地面上散落着形似信件的纸摞和火漆棒。所谓火漆，就是用来密封信件的蜜蜡。火漆棒的左侧有红色水滴状的痕迹，说明信上的封蜡剥落了，女主人已经读

右图：《情书》中的女主人和女仆

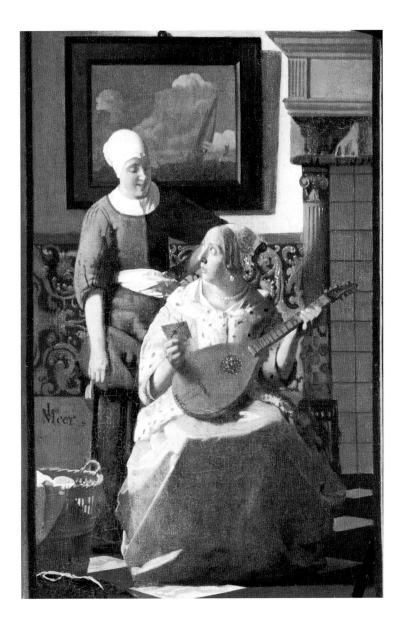

过了这封信。从被杂乱地扔在地上的情形推测，来信内容可能不怎么讨喜。一旁站着的女仆转脸看向窗外，脸上露出了不客气的冷笑，不禁让人觉得她不仅已经洞察到来信中不友好的内容，甚至对女主人回信的内容都心知肚明。

同样是女仆的笑脸，《情书》是收到喜信，与女主人共享幸福的笑容；而《写信女子和女仆》中则是与女主人僵硬表情相呼应的冷笑。如果把这两幅画视为连续的情节，那期待喜讯的两人反而等来了噩讯。女仆从女主人的反应中猜测出来信的内容，脸上明媚的微笑也随之变成了轻蔑的冷笑。

后一位女仆甚至给人一种自视甚高的感觉。比起伏案写信的女主人，被窗外的阳光照亮的女仆显得尤为醒目。这虽然也反映出当时荷兰社会中仆人地位的重要性，但这幅画中女仆可以说扮演着至关重要的角色，她的表情和动作都揭示、强调了身为主角的女主人的情感故事。

右图：《写信女子和女仆》（*Woman Writing a Letter, with her Maid*）维米尔，约1670年，布面油画，71.1厘米×60.5厘米爱尔兰国家美术馆

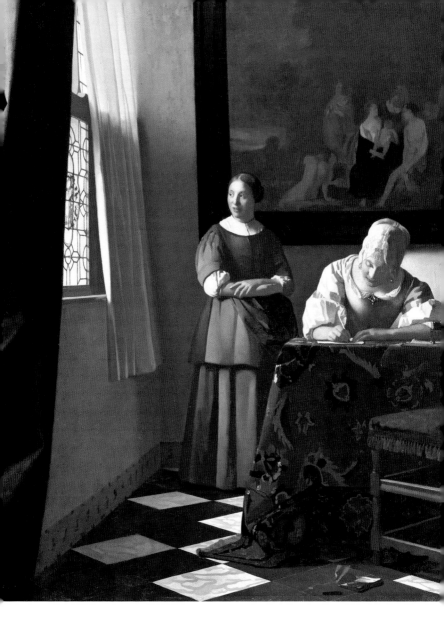

《写信女子和女仆》中女仆微妙的表情

○ 成为"窥视共犯"

活跃于荷兰西南部多德雷赫特的画家尼古拉斯·梅斯（Nicolaes Maes，1634—1693）师从与维米尔近乎同时代的绘画巨匠伦勃朗（Rembrandt Harmenszoon van Rijn，1606—1669），他的许多作品更是直截了当地展现了17世纪荷兰仆人的地位。下面就让我们来品味一番与维米尔的画风略显不同的仆人笑脸吧。

在《懒惰的女仆》中，年轻的女仆正坐在厨房的椅子上托腮打盹。周围的锅碗瓢盆散落一地，杂乱至极，她身后的架子上还有一只正在偷食鱼的猫。看到这番怠惰的样子，年长的女仆左手摊向同伴，冲着我们露出了不知是苦笑还是讪笑的笑容。而在画面左边远处的房间里，女主人正与朋友们围在桌边坐享宴席。当时来到荷兰旅行的外国人对这个国家的仆人所拥有的自由度和权利甚表惊讶。更何况这幅画中的家庭罕见地雇用了两位女仆，这样其中一人偷个懒似乎也是理所当然的事。在这里，仆人终于成了画的主角。

让我们再来看看梅斯的另一幅作品《窃听者》。这幅画的空间结构与《懒惰的女仆》相似，但复杂程度更高。在画面左侧的楼梯上方，可以看到主人们正在举办宴会，画面右侧下方的台阶处站着一对男女。中间有一位女性站

在楼梯的最后一级上，手指靠近嘴唇，冲我们比出"嘘"的手势，脸上浮现出一抹微笑。

这名女性有可能是一位女仆，但从她左手拿着的高脚杯来看，她似乎刚从宴会上抽身出来。她身着豪华的天鹅绒外套和光鲜亮丽的长裙，根据着装判断，她或许是这家的女主人。高脚杯里空空如也，说明宴席上的酒喝光了。补酒本是女仆的职责，可她却与一位疑似客人的男子调情正欢。女主人一边偷听着男客人缠绵的情话，一边督促我等赏画者保持沉默："你们安静些！"而男子则把双手围在女仆的胸口和脖子上，两人之间的情感正渐入佳境。

可这样一来，女主人和女仆的立场岂不是颠倒了吗？一般的套路不该是女仆窥见女主人的婚外恋，用眼神和手势暗示我等观画人"别出声"吗？这里的头号配角倒成了女主人。主仆立场的逆转也有力地暗示了那个时代女主人与仆人之间近乎对等的关系。这名女仆岂止是工作怠惰，甚至还在主人的家中发生了艳情。

左图：《懒惰的女仆》 (The Idle Servant)
尼古拉斯·梅斯，1655 年，木板油画，70 厘米×53 厘米
英国伦敦国家画廊

在梅斯的两幅画中，笑的对象分别是打盹偷懒的女仆和与客人调情的女仆。而她们的同伴（另一名女仆和女主人）则以向观画者示意的形式，笑着向我们展示这一切。她们脸上的表情也没有强烈指责的意思，毋宁说像是发现了同伴不可告人的小秘密时的那种可爱表情，又或是撞见本不该看的情形时，试图把所有的观者都拉入"共犯关系"之中的表情。

《窃听者》（*The Eavesdropper*）
尼古拉斯·梅斯，1657 年，布面油画，92 厘米 ×121 厘米
荷兰多德雷赫特博物馆

○ 爱情故事中的笑脸

尼古拉斯·梅斯的绘画中经常出现看向我等观画人的视线。这与《蒙娜丽莎》之类的肖像画中看向我们的视线是一样的吗？如果不一样的话，不同之处究竟在哪里呢？

我们可以迅速察觉到的第一个不同点在于有无故事性元素。梅斯笔下的笑脸赋予了画中人多样化的心理活动，令人遐想无限，具有丰富甚至过剩的故事性。

另一个不同点在于《蒙娜丽莎》笑脸的首要对象其实是该画的订购者——丽莎的丈夫焦孔多。这就是说，肖像画中笑脸的对象在某种程度上已事先决定。而与之相对，梅斯笔下人物视线的对象则是众多不特定的赏画人，他在作画时会设想这些人的一般反应。

到文艺复兴为止的绘画以受人委托的订购画为中心。当然，几乎所有的肖像画都属于订购画，这些画在创作时大多会事先设想特定的观看者。例如，宗教画的对象一般是教堂的圣职人员和信徒，宫廷画的对象则是宫中人或来访的贵族。总而言之，画中人的笑容基本是有特定观赏对象的。

与上述情况相对，17世纪荷兰订购画的数量递减，而

成品画的数量却不断增加，美术品受到开放的市场原理的支配，于是观画者也转变为不特定的广泛人群。最常见的是挂在民居墙上的装饰画，观赏对象自然就是市民。在这样的背景下，笑容的对象变得广泛而多样，不再是某些特定的人。

画中人可以对着任何一位观画者笑，任何观赏之人都会被卷入"窥视共犯"的关系之中，这一点就连现代的日本人也不例外。而维米尔也创作了若干拥有如此笑容特质的作品。

在《写信女子》中，一位年轻女性身着维米尔标志性的黄色白貂毛镶边上衣，忽然抬头看向我们。

她身后的墙上挂着一幅画，画上是维奥尔琴，而当时的乐器和音乐多用来象征爱情和情色。这样看来，眼前这位女性正在写的应该就是情书了。果真如此的话，那她看向我们的视线、嘴角浮现的微笑又有着怎样的含义呢？如果说梅斯笔下的笑容是窥视他人之笑，那这位女子的笑或许正相反，是隐私被窥见的瞬间所流露的害

右图：《写信女子》（*A Lady Writing a Letter*）
维米尔，约1665年，布面油画，45厘米×39.9厘米
美国华盛顿国家美术馆

羞的笑。因为写情书的自己被观画人发现，所以才抬头回视我等。"你们自己也写过情书的吧？"她的视线像是在寻求我们的肯定。

与梅斯作品最为相似的维米尔画中的笑容当属《持酒杯的女孩》。眼前坐在椅子上的年轻女性的眼神强制性地将观者拉入"共犯"关系之中，这与梅斯画中的人物何其相似。

那么，这幅画描绘的究竟是怎样的场景呢？女孩右手举着一只酒杯，身旁的男子一脸谄笑地注视着她，伸出的右手几乎就要触碰到女孩的手。女孩笑着看向我们的视线或许正是对该男子态度的反应。正如梅斯画中注视打盹同伴的女仆和偷看女仆调情的女主人一样，持酒杯的女孩的笑同样是被发现"小秘密"时引诱观者进入"窥视共犯"关系的笑容。不过，这幅画中调情的当事人正是女孩本人，并且同梅斯笔下沉迷恋爱游戏的女仆一样，她对调情并不反感。这位女孩在对观画人微笑的同时，自己也是被窥视的对象。这样一来，她边笑边看向我们的视线使我们成为"窥视共犯"，同时因为自己又是我们的窥视对象，使观画人又转变为单独的窥视者。女孩的笑容因而拥有了双层含义，画作的故事性也愈发丰富起来。

不远处桌子的对面坐着另一名单手撑头的男子，似乎在生闷气，全然不顾面前的二人。从两名男子的表情来看，桌子边的男子似乎未能俘获女孩的芳心。单手撑头的动作也是传统表现忧郁的姿势。这份忧郁应该是失恋引起的。

此外，在桌面上我们还能看到一个盘子，上面是切开的柠檬。在17世纪荷兰的静物画中，切开的柠檬是一个常见的主题。仔细端详盘子，上面还有被切成薄片的柠檬。尽管没画出来，这些柠檬应该是用来添在生牡蛎上的。牡蛎在绘画中常作为性爱的象征，从这层意思上来看，被吃掉的牡蛎实则暗示了男女关系的成就。远处的男子已然彻底丧失了机会。

然而，画面左侧彩窗玻璃上的图案却是"节制"的象征。这间屋子里上演的爱情戏剧与彩色玻璃的象征含义形成了鲜明的对立。这也令画的观赏者难于判断：究竟是看到了爱情的戏剧，还是读到了与之相对的道德教训呢？

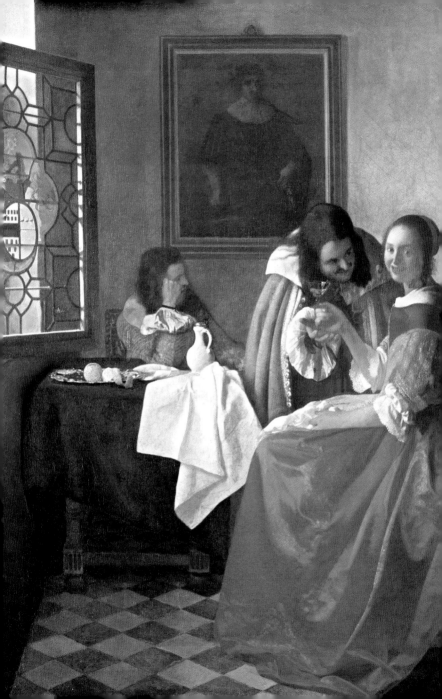

《持酒杯的女孩》中的柠檬和窗上象征"节制"的图案

左图：《持酒杯的女孩》（*The Girl with the Wine Glass*）
维米尔，约1659年—1660年，布面油画，78厘米×67厘米
德国布伦瑞克安东·乌尔里希公爵美术馆

○ 赏画人的解释

前文提到过，彼得·德·霍赫的风俗画中经常出现小孩子，并用他们的笑容来装点家庭的幸福，而维米尔的风俗画中很少能看到小孩的身影。例外的只有《代尔夫特小路》中两个埋头坐在路边玩耍的孩子和《代尔夫特风景》中左侧女性臂弯里的婴儿。甚至人物都画得非常小，乍看之下甚至无法分清那究竟是不是小孩子。

似乎维米尔的风俗画与亲子之爱、夫妇之爱这类表现家庭幸福的主题无缘，而表现危险关系的男女情爱、期待爱情的年轻女性的单人像的绘画却非常之多。正如前文提到的，画中的书信和乐器都与情爱有着紧密的联系，描绘与情爱无关的日常生活的绘画只有《倒牛奶的女仆》《窗边持水壶的女人》《织花边的少女》。画中的这些女性全神贯注地工作着，没有一位是面带笑容的。反过来说我们也可以说维米尔画中有笑容的女性几乎都与爱情有关。

另一方面，维米尔风俗画中出现的男性除了《天文学者》与《地理学者》之外，几乎都是"花花公子"。在维米尔具有划时代意义的风俗画《老鸨》中，画面左侧男子的笑容尤其令人印象深刻。

右图：《倒牛奶的女仆》（*The Milkmaid*）
维米尔，约1660年，布面油画，45.5厘米×41厘米
荷兰阿姆斯特丹国家博物馆

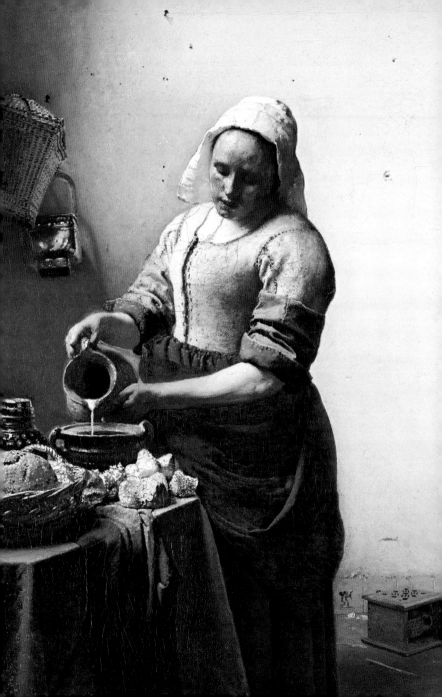

我在本章开头说过，我对德累斯顿国家绘画馆展示的《窗前读信的少女》难以忘怀，而其相邻的作品就是《老鸨》。光看印刷品很难体会到这幅画的魅力，印象中实物的精美度远远超出想象。桌上的毯子、陶器及葡萄酒杯精美的质感、脸上泛着红晕惹人怜爱的女性以及画面左侧两人那捉摸不透的表情，等等，实在是一幅魅力十足的作品。由于画的尺寸比《窗前读信的少女》更大，因此它也更具魄力。

《老鸨》的主题与16世纪初期开始经常出现的主题"不般配的情侣"十分相似，都是表现受到年轻女性美色诱惑的年长男性。例如在卢卡斯·范·莱顿（Lucas van Leyden，1494—1533）的木版画《妓院中的败家子》中，圆桌左起分别是一位富态的中年男人、用手抚摸男子下巴的年轻女人、从中撮合的老太婆和门口的一位年轻男子。窗外还有一位探出半个身子的小丑用左手指着下方的光景：年轻女人引诱左侧的男人，把骗取的钱财递给老太婆，接着老太婆又把这些钱接力给躲在门口的年轻人。这是一幅讽刺不敌诱惑的愚蠢男人的画。

维米尔画中的男女关系则正相反，男人似乎正想把右手中的金币交给女子。而身后看到这个动作的老鸨婆婆露出了窃喜的微笑，仿佛在说："太好了！"参考《妓院中的败家子》的构图，画面左侧男子相当于从老鸨那里拿钱

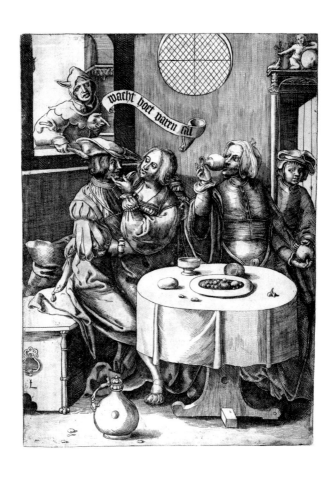

《妓院中的败家子》（*The Prodigal Son in a Brothel*）
卢卡斯·范·莱顿，约 1520 年，版画，39 厘米 × 23 厘米
荷兰阿姆斯特丹国家美术馆

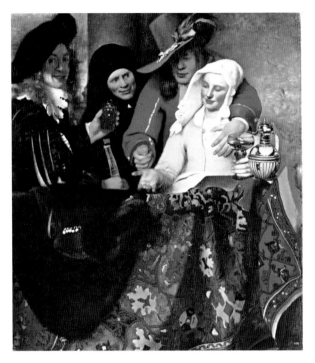

《老鸨》（*The Procuress*）
维米尔，1656年，布面油画，143厘米×130厘米
德国德累斯顿国家绘画馆

的男子或是小丑的角色。他面露讪笑地看着我们，比起收钱的角色，或许小丑的角色更适合他。因为他就像小丑一样，对眼前发生的情景投以讥讽的目光。尽管他与梅斯画中微笑的人物相似，但脸却隐没在淡淡的暗影之中，不像梅斯是明面上的讽刺，笑容中似乎透出更加阴暗的想法。

这样看来，维米尔作品中的笑脸与彼得·德·霍赫笔下孩子的笑脸有着迥然不同的性格。前者并非讴歌家庭幸福的单纯之笑，而是表现了更为错综复杂的心理活动，是能与观画人建立起复杂关系的笑。并且这些笑容中包含的故事、意义又略显暧昧，还需观画人自行解读。

在解读暧昧性的过程中，维米尔的画也被罩上一层神秘面纱，显得谜团重重。这就是说，正确答案并不唯一，而形成了"一千个读者就有一千个哈姆雷特"的多样化解释。像这样把画中的情节全权交由观画人解读，订购画是很难做到这一点的，因为订购画大多是根据委托人的要求事先指定绘画的含义。所以类似维米尔这样留下暧昧性，允许多人从多元化的视角进行解读的绘画只可能出现在自由开放的绘画市场中。而这些画中的笑容也随之变得更加丰富而多样。

这些笑容向现代观画者诉说的似乎也不单单是日常生活中平稳的幸福。或许将讽刺的视角包含在内，又通过各种侧面将日常生活的价值表现出来，也能引起生活在复杂现代社会关系中的人们的共鸣。

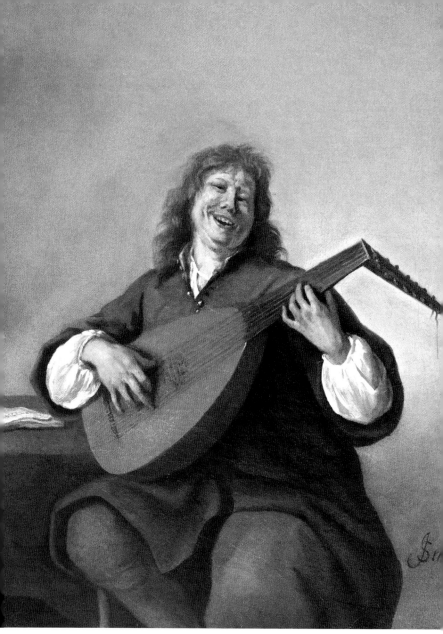

第四章　笑容的反面

　　拥有自嘲精神或许是笑文化进一步发展的表现。通过笑察觉到自己正在做奇怪的事情时，不怒反笑方可谓更有教养的文化。

左图：《弹鲁特琴的自画像：听觉》
(*Self-Portrait with a Lute: Sense of Hearing*)
扬·斯特恩，约 1664 年，布面油画，23.8 厘米 × 19.3 厘米
美国纽约莱顿收藏馆

◦ 令人不快的笑脸

想必大家已经注意到，位于维米尔《老鸨》画面左侧的男子的笑脸与我们此前所见的笑脸迥然不同。这并非一张邀观者同乐的明朗笑脸，而是散发着一股令人不快的气息。他的脸大都隐没在帽子的阴影之中，这更进一步加深了观画者的不适感。我们在前一章中提到，该男子扮演丑角，因为唯独他有别于其他三人，尽管笑得有些叫人发怵，却透露着几分"众人皆醉我独醒"的意思。"何等愚蠢啊！"仿佛自高处俯瞰人生百态似的嘲笑着眼前的情景，这便是该男子留给我们的印象。

从这幅作品出发去思考，我们就会发现西方美术史中存在不同于与我们此前所见的笑脸表现体系，会去表达阴沉、隐微、毛骨悚然、惹人厌恶的笑脸。本章旨在对这类体系做一番探究。

这些笑容的背后隐藏着什么呢？可以肯定的是笑中既乏善意，亦无爱意。其表现的究竟是恶意？是轻蔑？是诅咒？抑或是透顶的愚蠢？

总而言之，本章中登场的主人公们似乎都和单纯意义上的"好人"沾不上边。

○ 讨厌的笑脸

作为"负面笑容"的具体例子，首先登场的是16世纪初期活跃于安特卫普的昆汀·马西斯（Quentin Massys，1466—1530）。他画技精湛，笔下既有堪比拉斐尔的甜美圣母，也有丑陋无比的老妪。此处我们要讲的，自然是属于后者谱系的画作。让我们来欣赏作品《不般配的情侣》。

画面右边的老头右手抓住年轻女子的后脑勺，左手则探向女子的胸脯，老头太阳穴上的血管由于兴奋而根根暴起，脸上更是露出了相当令人讨厌的笑容，简直可以排得上西方绘画中最惹人厌恶的男人笑脸之一。他露出一口歪牙坏笑着，眼神中更是填满了低俗的欲望。乍看之下，画中的老头似乎是在强迫年轻的美女顺从于他。

实则非也。年轻的女子正用右手抚摸老头的下巴，分明是在引诱他，脸上甚至还浮现出一抹冷笑。再仔细一瞧，女子的左手紧紧攥着老头的荷包，正把它递给画面左侧貌似小丑的男子。其实女子是在用美人计骗取钱财，旁边的小丑仿佛嘟哝着"好极了"似的一边舔嘴冷笑，一边忙不迭地收下荷包，而眯着的双眼也暗示出他窃喜的心情。这幅画看起来同维米尔的《老鸨》很是相似。

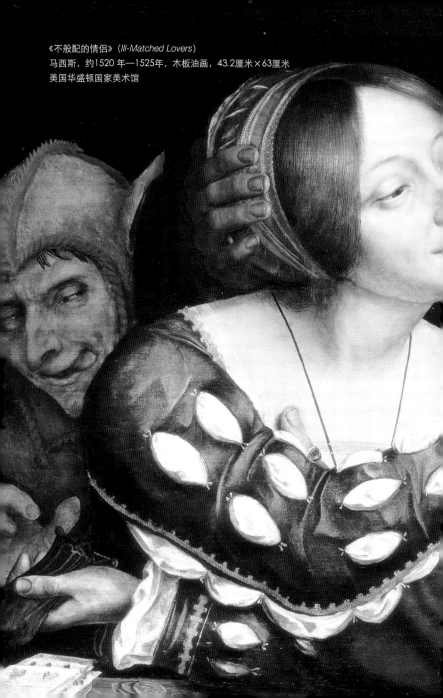

《不般配的情侣》（*Ill-Matched Lovers*）
马西斯，约1520 年—1525年，木板油画，43.2厘米×63厘米
美国华盛顿国家美术馆

尽管映入眼帘的第一印象是老头那令人厌恶的笑脸，但仔细观察细节后就会明白，真正"道高一尺，魔高一丈"的恶人其实是面露冷笑的女人和小丑。因为老头和女子的服饰都是同色系的绿色，所以不太容易看清两人手部的动作，但通过解读四只手复杂的交错动作，就会发现两人的关系其实恰恰相反。老头那讨人嫌的笑容表达的并非恶意，而是愚蠢，其他两人的冷笑才满是恶意。

马西斯笔下丑恶的人脸其实是有先例的，其作者就是善于表现各种神圣容颜的大师莱昂纳多·达·芬奇。马西斯《不般配的情侣》中，老头等人的脸酷似达·芬奇的素描《怪诞的头》中画面左侧人物的水平翻转像，并且，其他人物怪异的样子也说明达·芬奇与马西斯是性质相似的画家。达·芬奇也画过同主题《不般配的情侣》的素描，在那幅画中成组合的是一个年轻男子和一名老妪，男子同样盯上了老妪的钱财，而后者脸上则浮现出满足的笑容。

这些不般配的情侣在某种程度上或许反映了当时的社会现状。正如第二章中所提到的，中世纪末到文艺复兴期间，人们饱受瘟疫和战争的折磨，终日与死亡为伍，随时可能丧偶。当时男子丧偶的情况非常普遍，男人们就像马西斯所画的那样指望用金钱来诱惑年轻女子。但糟老头绝无可能得到年轻女子真正的爱情，或者说即便挥金如土也享受不到片刻虚幻的爱情，最后只能沦落为画家揶揄的对

《怪诞的头》（*Bizarre Caricatures*）
达·芬奇，约 1490 年，铅笔，26 厘米×20.5 厘米
英国皇家图书馆

《不般配的情侣（仿莱昂纳多·达·芬奇）》
[Unequal Couple (after Leonardo da Vinci)]
雅格波·霍纳热尔，17 世纪，铅笔、墨水和水彩，32 厘米 ×29 厘米
奥地利维也纳阿尔贝蒂娜博物馆

象。话虽如此，家底并不殷实的男性就连这等待遇也指望不上，徒留咬牙嫉妒的份儿。

另一方面，女性丧夫的情况也很常见。如果丈夫是匠人，遗孀为了维系店铺经营，经常会同丈夫的徒弟再婚。对后者而言，不费吹灰之力就能成为一店之主，实在是求之不得的美事。这种情况下就容易出现女方年长的"姐弟恋"了。

针对这种情况，其他匠人出于羡慕和嫉妒，不免会故意挪揄这对不般配的情侣。达·芬奇特意选取年龄较大的老妪与年轻男子的组合，这种极端化的处理，难道不正是这些嫉妒反应的夸张表现吗？这样看来，当时社会中实际存在的年龄相差巨大的"不般配的情侣"的扭曲情感成了喜闻乐见的油画和版画题材，人们为此纷纷掏腰包，边看边乐。

○ 侮辱人的坏笑

这种品性恶劣的怪异笑容若是出现在耶稣受难的场景中，看画的人会作出怎样的反应呢？例如德国版画大师马丁·施恩告尔（Martin Schongauer，1445—1491）的受难记作品《鞭打耶稣》中，画面右起第二个刑吏和画面左侧的刑吏都挥舞着鞭子，他们微张着嘴，脸上露出虐待狂般的笑容。同一系列的《头戴荆棘王冠的耶稣》，画面右数第二个男人和画面左前方屈膝的两个男人也在怪笑着。《彼拉多跟前的耶稣》中，画面左后方的两人同样面露冷笑。特别是《头戴荆棘王冠的耶稣》中，画面左前方的第二个男子将拇指插入食指和中指之间的动作，以及画面右前方的小孩子将手指戳入嘴中的动作均为性的暗示，多用于蔑视他人，即这些人露骨地表达了对耶稣的侮辱。施恩告尔的受难记在描绘耶稣那充满痛苦的救赎行为的同时，亦强调了犹太人对耶稣的侮辱行为。

这样对待耶稣的手势不只见于施恩告尔的版画，同样也出现在祭坛画这类大规模的教会艺术中。比如老汉

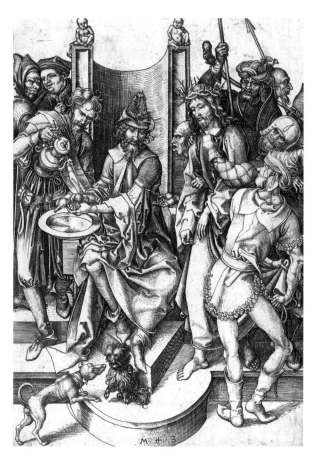

《头戴荆棘王冠的耶稣》(*Christ Crowned with Thorns*)
施恩告尔，16世纪，铜版画，16.1厘米×11厘米
美国旧金山艺术博物馆

左图：《彼拉多跟前的耶稣》(*Christ before Pilatus*)
施恩告尔，1470年—1490年，铜版画，16.2厘米×11.5厘米
荷兰阿姆斯特丹国家美术馆

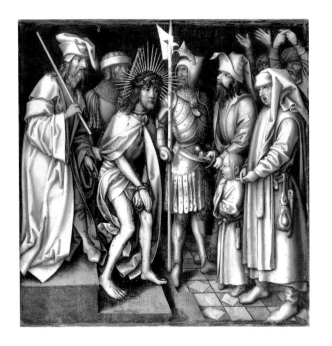

《灰色受难祭坛画》（*The Grey Passion*）之 *《试观此人》*（*Ecce Homo*）
汉斯·荷尔拜因，1494 年—1500 年，木板油画，89 厘米×86.2 厘米
德国斯图加特国立美术馆

斯·荷尔拜因（Hans Holbein the Elder，约1460—1524）
的《灰色受难祭坛画》中就加入了与施恩告尔相同的动
作，通过画面右侧的女人和她背后的人交叉食指的动作等
性暗示来刻画轻蔑、嘲弄耶稣的人，并且，做出这些行为
的人都是一脸邪恶的表情。

自11世纪末第一次十字军东征开始，对犹太人的迫害就在欧洲范围内展开，约于14世纪中期，即黑死病流行时期进入过激状态。而创作这些版画和祭坛画的15世纪末期至16世纪初期同样属于激进的反犹时代。比如，1498年，德国东南部城市纽伦堡就宣布永久将犹太人驱逐出城外，此后直至19世纪都不允许犹太人居住于该地区。施恩告尔的活跃地，现法国东北部的阿尔萨斯地区，在这一时期也开始迫害犹太人。

煽动对犹太人迫害运动的除了有传教士，还有民众版教化书和宗教剧等工具。可以说宗教画同样也起到了煽风点火的作用。先前我们指出的那些有侮辱耶稣动作的绘画作品，就是通过煽动人们对犹太人的怒火来催化反犹太人运动，而画中犹太人冷笑的表情无疑进一步强化了动作的侮辱性。在如此百般侮辱之下，假如人们认为自己也成了嘲讽对象，就会感到受了冒犯，而正是这份屈辱感煽动起他们对犹太人的熊熊怒火。对于画中人不怀好意的笑，更多人对此深感厌恶，更不消说坏笑的对象是耶稣了，屈辱感定是变得更为强烈。利用观画人的这些反应，笑在这里成了煽动憎恶的"机关"。

怪物之笑

15世纪末至16世纪初活跃于北尼德兰（现荷兰）南部斯海尔托亨博斯的画家耶罗尼米斯·博斯（Hieronymus Bosch，1452—1516），他的画中充斥着奇幻怪异的形象。尽管人们看到这些形象后会忍不住发笑，但博斯的画却意外地鲜有笑脸。而在他屈指可数的笑脸画作之中，惹人注目的则是阴险奸诈的笑，比如《圣安东尼的诱惑祭坛画》左翼桥下修道士那怪异的笑脸等。

在三联画的左翼中，画面的上半部分描绘了圣安东尼在空中飞翔时遭到恶魔袭击的场景，下半部分是他昏迷后下坠，被僧侣搀扶着过桥的场景。圣安东尼在同一个画面中出现了两次。

博斯画中担任配角的怪物抢去主人公的风头是常有的事，但这幅画中最先映入眼帘的是桥下形迹可疑的三人（确切地说是一人二怪）。桥下披着红围领的修道士一边张着嘴露出诡异的坏笑，一边读着一封书信。有解释称这是赎罪券（购买后可以免罪的证书，通称"赦罪符"），

右图：《圣安东尼的诱惑祭坛画》（*The Temptation of Saint Anthony*）
博斯，1495年—1515年，木板油画，131.5厘米×53厘米
葡萄牙里斯本国立古代美术馆

但此说并没有定论。不过不管怎样，这都不像是什么正经的文书。修道士的身边还有腰带上别着箭与剑的形似老鼠的怪鸟，以及亲昵地搭着其他两人肩膀的猴怪。这三人在裂开的冰川上露出半个身子，脑袋凑在一起，一副盘算着什么鬼主意的样子。

正在这时，头戴漏斗帽、挂着两条长狗耳的怪鸟叼着信件从冰川上溜滑而来，这是博斯擅长描绘的怪异诙谐的怪物形象。信上有Bosco的字样，在西班牙语中意为"森林"，但更重要的是它指代了画家的名字Bosch。也就是说，这只怪鸟快递员是在替画家送信。冰面上还有一只中箭倒下的鸟，让人产生不祥的预感。将周围怪物的样子和桥下的修道士对比，后者更显可疑。比起怪物，或许人类才更令人反感和厌恶吧。

与施恩告尔一样，博斯在创作类似《背负十字架的耶稣》这类耶稣受难像时，同样画上了凌辱耶稣的犹太人，他们满脸都是不怀好意的笑容。我们说过，施恩告尔等人笔下的这类坏笑意在煽动人们对犹太人的憎恶情绪。而在《圣安东尼的诱惑祭坛画》中，修道士的脸上同样露出了不怀好意的坏笑，这应该可以理解为当时憎恶修道士的情感背景下的产物。

《背负十字架的耶稣》（*Christ Carrying the Cross*）
博斯，1510年—1535年，木板油画，76.7厘米×83.5厘米
比利时根特艺术博物馆

让我们再完整地看一次祭坛画的左翼：在一人两怪的三人组上方，僧侣们正搀扶着坠落的圣安东尼过桥，而修道士则躲在桥下怪笑。最直接的解释应该就是他在设计陷害圣安东尼，即修道士的笑与耶稣受难图中犹太人的笑有异曲同工的效果，它们同为陷害圣人之笑。

宗教改革爆发之前，修道院及修道士在城市中享有不合理的特权，开始为一般市民所厌恶。宗教改革时发生的过激暴动中，修道院首当其冲成为被破坏的对象。考虑到当时的状况，这幅画中修道士丑恶的笑脸，不正可视为在宗教改革中先声夺人，对修道院发起的激烈非难吗？

描绘面恶的修道士与诡异的怪物们一同盘算阴谋的场景，其实是反映了市民在日常生活中积压的对修道士的憎恶之情。

恶魔之笑

16世纪初期的德国，兴起了强烈质疑罗马天主教会教义的新宗教运动，给阿尔卑斯山以北的欧洲社会带来了巨大的变革，这就是宗教改革。维滕贝格大学教授、奥古斯丁隐修士会修道士马丁·路德（Martin Luther，1483—1546）正是这场改革的领导者。

在16世纪宗教改革时期的绘画中，最令人发怵的坏笑之一当属德国文艺复兴画家汉斯·巴尔东·格里恩（Hans Baldung Grien，1484—1545）《亚当与夏娃》中的亚当了。汉斯·巴尔东·格里恩师从德国文艺复兴时期的代表、大画家阿尔布雷特·丢勒（Albrecht Dürer，1471—1528），不过他的画中经常毫不忌讳地出现女巫等当时特有的形象，是一位风格独树一帜的画家。这位画家偏好肉感的夏娃，并创作了多幅亚当与夏娃主题的绘画作品，不过相比之下，下页中这幅画实在是风格迥异。

《亚当与夏娃》描绘了《圣经·旧约》中的场景：夏娃身为最初的人类女性，因受恶魔的诱惑偷吃了树上的禁果，甚至还引诱最初的人类男性亚当成为共犯。也就是说，教唆犯罪的一方是恶魔和女人，而男人则是被蛊惑的受害者。因此以亚当与夏娃为主题的绘画通常会把夏娃塑造成一个婀娜多姿、性感妖媚的女人，或是轻易受恶魔诱

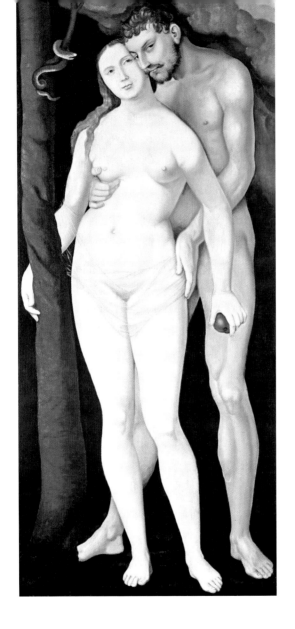

惑、柔弱愚蠢的女人。

　　然而这幅画却另辟蹊径。作为恶魔化身的一条细蛇缠绕在画面左侧的树上，它探出头，凑近夏娃的耳边，仿佛正在蛊惑夏娃，可夏娃的表情却是不为所动，也不像是在诱惑亚当犯罪。从她左手上握着的形似苹果的果实来看，夏娃可能已经违背了上帝的诫命。但与众多同主题绘画不同的是，夏娃并没有把苹果递给亚当。

　　不仅如此，她身后的亚当嘴角甚至浮现出一丝笑意，看上去反而是亚当在引诱夏娃。他在夏娃的耳边低声窃语，右手抚摸着夏娃的乳房，左手则贴上夏娃的腰部，似乎正对她纠缠不休。并且，亚当的眼睛还注视着我们，甚至仿佛有意卖弄这一淫猥的行为，引诱观画人注视他那颇具性意味的动作。

　　如此看来，这幅画中恶魔的化身难道不正是亚当本人吗？画家巴尔东·格里恩的作品中经常出现超越常识的事物。

左图：《亚当和夏娃》（*Adam and Eve*）
格里恩，1531年，木板油画，147.5厘米×67.3厘米
西班牙马德里提森－博内米萨博物馆

比如约创作于1544年的木版画《被施了法术的马夫》中，他就把一匹扭头望向观画人的马当作中了法术的恶魔的化身。倒在地上的马夫或许就是画家本人，他画下了恶魔咬向马夫并踢倒他的瞬间，还画出了右手持着火把的女巫（画面右上方）对它施魔法的情景。这匹马的视线同亚当的视线十分相似，都像是引人犯罪的视线。也就是说，巴尔东·格里恩所画的亚当其实并不是因夏娃诱惑而吃下禁果，他更像是恶魔的部下。

右图：《被施了法术的马夫》（*The Bewitched Groom*）
格里恩，约1544年，木版画，33.9厘米×20厘米
美国纽约大都会艺术博物馆

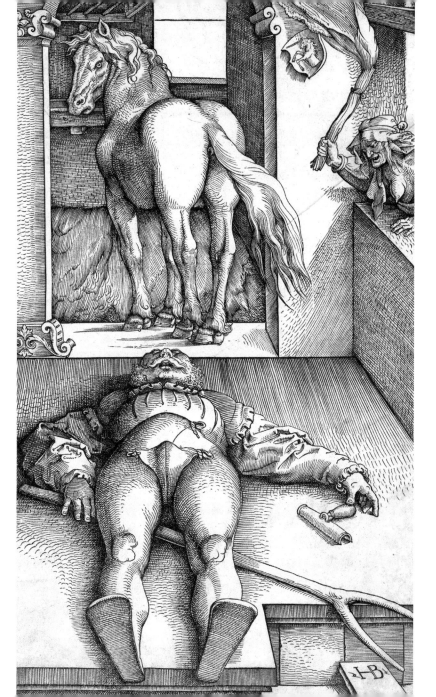

○ 戏弄之笑

就像我们之前看到的，画中的坏笑者既有大奸大恶之徒，也有下流无耻之辈，还会有无伤大雅的行小恶者，而喜欢行小恶的往往是孩童。在17世纪市民社会蓬勃发展的荷兰，这些小恶逐渐引起人们的注意。风俗画家扬·斯特恩（Jan Steen，约1626—1679）活跃于荷兰西部城市代尔夫特等地，尽管身处与维米尔相似的环境，但两者的作品风格却大相径庭。斯特恩善于从各式各样的角度捕捉富裕幸福的市民社会之"破绽"，为喜好以批判的目光欣赏绘画的受众创作了大量讽刺性作品。

在《放纵的家庭》中，房间的地上散落着帽子、纸牌甚至装着食物的盘子，一派杂乱无章的光景。"放纵的家庭"是画面左前方黑板上的铭文，画家亲自向我们点明了这幅画的主题。趁着画面右侧母亲模样的主妇伏在桌上打盹的间隙，她的儿子正把手探进母亲腰间的钱包窃取钱财，表现了行小恶的场景。这还没完，一旁弟弟妹妹袖手旁观的行为，同样也是小恶的表现。

从家中豪华的家具和丰盛的食物可以判断出，这绝不是一户贫穷人家。室内甚至还装饰着风景画和挂钟，大块的奶酪被漫不经心地扔在一边。窃取钱财的男孩穿着打扮也十分体面，所以他行窃并非因生活所迫，只是想顺点零

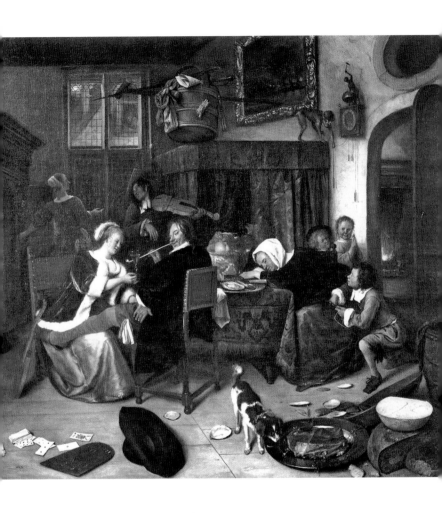

《放纵的家庭》（*The Dissolute Household*）
扬·斯特恩，1661 年—1664 年，布面油画，81 厘米×89 厘米
英国伦敦阿普斯利邸宅

《放纵的家庭》局部

花钱罢了。也正是这个原因，弟弟妹妹们才笑嘻嘻地看着他使坏。

　　说起来，画面左侧的两对男女似乎也不是什么正经关系。另外，在画面的右上方，人们头顶上的猴子也在玩弄挂钟。看来在这个家里，除了怠惰打盹的母亲之外，所有人都沉迷在"戏弄"的气氛之中。

　　画面中央吸食烟草的男人偷瞄向我们，他的脸酷似画家斯特恩本人。男人还把腿架在邻座露出丰满胸脯的姑娘腿上。在扬·斯特恩的画中，这样的动作暗示了两人之间

的性关系。让酷似自己的男人摆出这种姿势的斯特恩或许是有意亲自扮演看穿一切的丑角，偷瞄向我们的视线甚至夸耀似的在说："此景意下如何？"

在另一幅作品《农村学校》中，扬·斯特恩表现了儿童蛮酷的笑。画中的场景是一所学校，从教师和孩子们的着装来看，这似乎是一所中产阶级学校。右边的男孩一边哭鼻子一边伸出右手，正准备接受老师用木匙棒打手心的惩罚。扔在地上的破纸上满是乱涂乱画的鬼画符，这不堪入目的杂乱书写应该就是他受罚的原因了。

然而颇有意思的并不是师生打手的惩罚场景，而是后方小女孩脸上的表情。她心里一边暗叹"好痛啊"，脸上却不由自主地笑了出来。小孩子是正直与残酷的结合体，他们不擅长隐藏自己幸灾乐祸的心情，小女孩的表情正活灵活现地表现出她的心理活动。斯特恩的视角可谓幽默又不失现实性。

偷钱不是出于贫穷，而是为了恶作剧或是想要更多零花钱的小男孩，还有一脸天真无邪笑着注视哥哥的弟弟妹妹，以及看到同伴犯错受罚而忍不住笑出来的小女孩，他们的行为虽不能被定性为恶，但在道德上也毫无值得褒奖之处。扬·斯特恩的风俗画将小市民典型的伦理"破绽"大大方方地呈现在我们眼前。

《农村学校》（*The Village School*）
扬·斯特恩，约 1665 年，布面油画，110.5 厘米 ×80.2 厘米
爱尔兰国家美术馆

○ 自画像之笑

在《弹鲁特琴的自画像》中，斯特恩一边弹琴一边讪笑着望向我们，可以看到他身后的桌上有大酒杯、素写本和素描画等物品。嘴角泛笑地看向观画人的画家自画像之前在《放纵的家庭》中就有出现，画家在其中扮演小丑的角色。这幅画中他虽然边弹琴边跷着二郎腿，但腿部的动作和《放纵的家庭》中把腿架在女子大腿上的行为一样没有规矩。或许此处的斯特恩同样是一位嘲讽的丑角。

在《放纵的家庭》中，斯特恩让自己出现在愚人之中，他把自己描绘成笑看一切的小丑，嘲讽的对象自然是这个愚蠢的家庭。然而，像弹琴的自画像这种单人的场景，斯特恩嘲讽的对象应该就是观画人了吧？他究竟是在笑什么呢？如果把画家看成丑角的话，那他嘲笑的无疑就是观画人的愚蠢。可这样赏画之人难道不会生气吗？

答案多半是不会，其中有若干原因。其一或许是时代氛围使然，基本上为这点小事就轻易动怒的人在那个时代会遭人鄙视，市民在社会中如果不解幽默的话，就会被视为"庸俗之人"而受到排斥。

其二，或许观画人并没有意识到自己成了嘲笑的对象，他们都认定别人才是愚蠢之辈，又或是认为艺术作品

《弹鲁特琴的自画像》（*Self-Portrait with a Lute*）
扬·斯特恩，1652 年—1655 年，布面油画，
55.5厘米×43.8厘米
西班牙马德里提森－博内米萨博物馆

的嘲笑对象通常都是现实中的愚蠢行为。喜剧的有趣之处一般就在于对自己的可笑之处浑然不觉。

然而，拥有自嘲精神或许是笑文化进一步发展的表现。通过笑察觉到自己正在做奇怪的事情时，不怒反笑方可谓更有教养的文化。扮演丑角的斯特恩的自画像则直截了当地述说了17世纪荷兰社会的文化素养。

说到微笑的自画像，不得不提同时代首屈一指的巨匠伦勃朗的名作了。《微笑的自画像》约于1662年创作，和斯特恩的作品大致属于同一时期。

头戴标志性的帽子、启口笑看我们的画家已步入晚年。从画面右上方照射下来的光线点亮了画家的额头，并为他的下巴投去了一块阴影，他脸上的笑仿佛是在找寻我们。可以看到画面左侧还有一个人，此人是画中的伦勃朗正在创作的人物像的一部分。根据18世纪的文献，伦勃朗所画的应该是一位老妪。近年一种有说服力的假说认为，伦勃朗其实是在效仿描画年老色衰的丑女的古希腊大画家宙克西斯而创作了这幅自画像。

右图：《微笑的自画像》（*Self-Portrait, Laughing*）
伦勃朗，约1662年，布面油画，82.5厘米×65厘米
德国科隆瓦尔拉夫 – 里夏茨博物馆

让我们把这幅画同伦勃朗的徒弟艾尔特·德·戈德尔（Aert de Gelder，1645—1727）的《创作老妪肖像画的自画像》做一番比较。画面左边坐着一位老妪，画家则坐在画布前临摹模特。这里的画家也朝我们露出了微笑。戈德尔的这幅作品应该是以伦勃朗的画为基础创作的，他清楚地还原了伦勃朗作品本来的样子。

描画老妪非常符合表现人生、命运无常的题材。画家转向我们的微笑中浮现出一种虚渺的氛围，似乎预示着在不久的将来，自己也会同这位老妪一样接受上帝的召见。微笑的画家似乎在对我们说："总有一天你也会走向和我相同的命运。"

如此一来，《微笑的自画像》中的笑，既是画中的场景，也来自画家自己，还有观画之人。蕴含多重含义的笑容也成了这一时期流行的主题。人们意识到：笑，不仅仅只有明亮的一面。

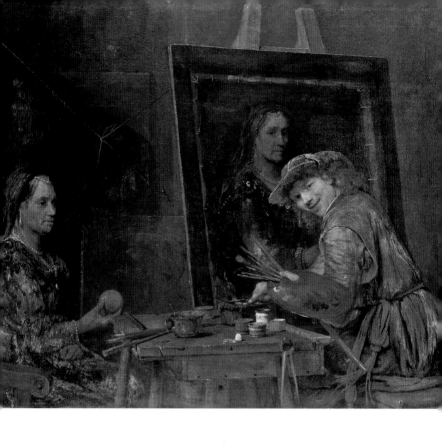

《创作老妪肖像画的自画像》
(*Self-Portrait at an Easel Painting an Old Woman*)
戈德尔，1685年，布面油画
德国法兰克福史泰德艺术馆

《春》（*Spring*）
阿尔钦博托，1573年，布面油画，76厘米×64厘米
法国巴黎卢浮宫博物馆

第五章　赏画者之笑

　　美术作品中有许多利用视错觉的表现方式，比如从极端视角看出去能产生扭曲效果的画，使用曲面镜人工产生扭曲效果的画像等。有研究者称这些画为"歪曲像"。

○ 笑的机关

到目前为止，我们已经讲过绘画中的笑脸有何含义，会引发观画人怎样的情感，导致他们怎样的反应，等等。我想读者们也明白了，画中人的笑脸不一定能引起观画人的同笑，甚至连小孩子的笑脸也不一定就是纯洁无邪的。反过来说，就算是以博人一笑为目的绘画也不必非得出现笑脸，采用其他表现方式或许效果更佳。

本章与前四章相反，意在探讨引起观画人之笑的绘画"机关"。在画面没有笑脸的情况下，究竟该如何让观画人见之露笑呢？为了达到这一目的，画家们究竟费了怎样的心思呢？

○ 可耻的亚里士多德

中世纪末期，出现了一种知识游戏式的画像。这些画像的作用就像宫廷小丑或狂欢节一样，通过颠覆日常价值观逗人发笑。尽管小丑在宫廷里的地位最低，却是唯一可以和君主开玩笑的人。而宝贵的狂欢节正是严格禁欲的断食季（四旬节）之前，可以让人不讲虚礼、不拘席次、开怀畅饮的盛宴。在小丑表演和狂欢节期间，日常价值观均可被颠覆。中世纪末期的一类美术作品就用有趣又好笑的方式表现这种价值观的逆转。

正如第二章提到的，中世纪末期由于黑死病、饥荒、战争等因素，人口大规模锐减，人们终日恐惧，过着与死亡为邻的生活。或许正因如此，人与人之间才有了笑，笑文化也由此诞生。

颠覆固有观念是笑文化的重要"机关"。比如见到小孩学大人模样说话（老气横秋的孩子），或是大人模仿小孩语气说话时，我们就会因违和感而觉得好笑。直面与平日相反的行为时，人们往往会在感到困惑前笑出来。

在美术作品中也有各式各样的价值逆转，最常见的表现是人与人之间的立场互换，例如成人与儿童、父母与孩子、国王与乞丐、富人与穷人等，以逆转的"差别"作为

前提，这就是引人发笑的原因。

特别是现代也通用的男女关系的逆转，在很多图像中都有表现。其中相当著名的例子就是美女菲利斯（Phyllis）骑在古希腊大哲学家亚里士多德（Aristotle，前384—前322）身上的画像。

故事概要如下：亚历山大大帝（Alexander the Great，前356—前323）建立了横跨希腊至印度的庞大帝国。他沉迷于爱妾菲利斯的美色而疏于政务，身为哲学家的老师亚里士多德向大帝谏言，希望他能专心执政。受不了亚里士多德没完没了纠缠的亚历山大大帝心生一计，让菲利斯去诱惑对方，试探他一番。被绝世大美女菲利斯的美人计迷得晕头转向的大哲学家约定与她密会。第二天早晨，菲利斯向前来赴约的亚里士多德提出要骑在他背上的请求，后者甘愿为马，欣然答应。于是乎，菲利斯就这样跨在大哲学家的背上，命他在院子里爬来爬去，而一旁的亚历山大大帝窥见此景不由暗自窃笑。

让我们来看一看德国书籍《家书师匠》（*Hausbuchmeister*）中的《亚里士多德与菲利斯》。在石子满地的庭院中，一位美女骑马似的跨坐在一个丑陋老者的背上。菲利斯左手持鞭，右手握着缰绳。地上石子那么多，亚里士多德的膝盖一定很疼吧，更何况屁股还被鞭

《亚里士多德和菲利斯》（*Aristotle and Phyllis*）
约1483年，铜版画，直径15.9厘米
荷兰阿姆斯特丹国家美术馆

子抽打着，俨然一副受虐的形象，而菲利斯倒是一脸若无其事的样子。两名男子（亚历山大大帝和仆从）从墙外指着这番情景窃笑着：一贯满口大道理喋喋不休的哲学家竟会对一位美女言听计从。

到了16世纪，这一题材被表现得更加露骨。德国文艺复兴代表画家汉斯·巴尔东·格里恩（Hans Baldung Grien，1484—1545）活跃于斯特拉斯堡（法国东北部城市斯特拉斯堡当时为神圣罗马帝国城市）。在他的木版画中，菲利斯与亚里士多德两人都赤裸着身子，菲利斯还卖弄着丰满的肉体。此前德国画家笔下的裸体基本与丰满无缘，但巴尔东·格里恩应该是通过老师阿尔布雷希特·丢勒（Albrecht Dürer，1471—1528）习得了意大利文艺复兴那充满肉感的裸体表现。

亚里士多德咬着缰绳上的金属马嚼子，眼神锐利地注视着我们，看上去似乎丧失了理智。哲学家兴高采烈地在院子里爬来爬去，仿佛是在向观画人发出邀约。屋顶上的亚历山大大帝成了小到几乎看不见的点。整体画面呈现了一个异常的二人世界。

亚里士多德在中世纪欧洲被视为最伟大的哲学家。日本很难举出能与之比肩的人物。从引经据典的频率来看，他的地位接近中国著名的儒学之祖孔子（约前551—前

《亚里士多德和菲利斯》（*Aristotle and Phyllis*）
格里恩，1513年，木版画，33.3厘米×23.8厘米
德国纽伦堡日耳曼国家图书馆

479）。在这幅画中，理性败给了本能，老者的经验和智慧败给了年轻女子的美貌，男人败给了女人。这些表现完全颠覆了中世纪欧洲原本的秩序。

不仅如此，在巴尔东·格里恩的作品中，理性的败北甚至到了丧失理智的地步——裸着身子的大哲学家被骑在自己背上的美女呼来喝去。看到这幅画的人都会和亚历山大大帝一样，觉得亚里士多德的模样十分可笑吧？平日满口大道理的哲学家现在落得如此不堪的下场，实在大快人心。这或许也是画家对当时为人师表的众哲学家的嘲弄。

○ 对妻管严的嘲笑

还有许多绘画表现了更为常见的男女关系逆转。让我们再来看《家书师匠》中的另一幅版画。在《带有倒立农民的纹章》中，盾形纹章上方是一位骑在农民丈夫背上纺线的妇女。纺线是主妇的工作，她的丈夫正扶着卷线棒。这是一对普通夫妇，被垫在妻子屁股底下的丈夫张着嘴大喘粗气，一副苦不堪言的样子；而被面纱遮住大半张脸的妻子看上去十分冷静，全神贯注纺线的同时，还不忘像骑马一样灵巧地操控丈夫。

下方的盾形纹章画着一位倒立的农民，暗示上方夫妇之间"颠倒"的关系。倒立的动作在这里是价值颠倒的记号。

不过，与《亚里士多德和菲利斯》的主题不同，人们目睹这番情景后并不会露出大快人心的笑容吧？联想到现实中相似的情况，就算要笑也是悲哀的笑。"别屈身在老婆屁股底下呀！"尽管观画人会嘲笑画中妻管严的丈夫，但反观自身实际情况时，是绝无可能潇洒地笑出来的。

话虽如此，但这幅画中的情节或许还算轻的。在德国文艺复兴时期的版画家伊斯拉埃尔·凡·麦肯能（Israhel van Meckenem，约1445—1503）的《发怒的妻子》中，

妻子的力量变得更加猛烈，在现代足以被称为家庭暴力。妻子一边用堪比武器的尖头鞋踩住丈夫的右脚以防止他逃跑，一边挥动卷线棒殴打丈夫。掉在前方地上的布是股囊。原本象征男性权力的股囊（14至16世纪流行的男性遮阴布）被打落在地，暗示男主人在家中的地位已然不保。画中的丈夫毫无还手之力，逃跑似的用左手撑地，但抵抗对方的右手被老婆一把捉住，一副听天由命的样子。地上还有一只可爱的小狗抬头注视着可怜巴巴的男主人。乍看之下，画中的丈夫令人同情，但作为男人的他可谓尊严尽失，无法得到充分同情而显得更为凄惨。空中飞舞的怪物应该是恶魔，也就是说，这位可怕的妻子其实是被恶魔操控了。

看到这里，我们应该已经笑不出来了。在当时戏剧之类的作品中，妻管严的男人和戴绿帽的男人一样，会被人们彻底视为傻瓜。也就是说，画中这番残酷的景象其实是有意唤起观画人的轻蔑之笑。这抹笑容实在太残酷了。

左图：《带有倒立农民的纹章》
(Coat of Arms with a Peasant Standing on his Head)
1485年—1490年，铜版画，13.8厘米×8.5厘米
荷兰阿姆斯特丹国家美术馆

《发怒的妻子》（*The Angry Wife*）
麦肯能，1495年—1503年，版画，16.7厘米×11.1厘米
美国华盛顿国家美术馆

○ 绘画的双关语

"颠倒的世界"是自中世纪末期至文艺复兴时期在绘画、诗歌、戏剧文学中表现的笑之世界。与此相对，还有使用双关语或低级笑话等独特词语创造的笑之世界，利用词语的多重含义达到类似智力游戏的效果。双关语在日本和歌中能起到精炼语言的作用，而低级笑话则是日本传统曲艺落语和日常会话中用来搞笑的伎俩。

绘画作品中也有这类词语游戏。尼德兰（现荷兰、比利时等地）巨匠老彼得·勃鲁盖尔（Pieter Bruegel the Elder，约1525—1569）的铜版画《炼金术士》就是一例。这幅作品呈现了一个怪异的炼金术士世界：在一个乱哄哄的工厂里，人们正忙着用化学药剂从其他金属中提炼金银。画面右侧裹着头巾坐着的男人是炼金术士们的老大，他左手指着书上的一行字，上面写着"Alge-mist"的字样。这个词是"Alchemist"（炼金术士）和"Algemist"的双关语，后者在荷兰语中意为"万物皆空"或"万物皆粪"。也就是说，尽管炼金术士标榜自己能创造万物，其实他们什么也做不到，或是说他们创造出来的不过是粪土一般的无用之物而已。

画面中央的女人是老大的妻子，她右手握着开口的钱包，左手期待着钱币从中掉落，却没有得到一个铜板。画

面右侧有一扇窗子，窗外正有一个大人拖着两个小孩，左边的孩子头上戴着奇怪的球状帽，而工厂左边的架子上有一个玩耍的淘气小孩，头上也戴着相同的帽子。其实，工厂里的三个孩子就是窗外的三个孩子。窗外的两个大人是炼金术士的妻子和徒弟，出来迎接他们的应该是一位救济院的修女，而炼金术士老大的身影却没有出现。或许这位老大不仅赔光了财产，还失去了妻子和孩子。看来炼金术不仅不能创造一切，还是一门失去一切的技术。窗外的光景即为"万物皆空"（Al gemist）图像化的场景，表明了炼金术士的结局。

像这样把酷似炼金术的词和原词放在一起，就能起到暴露炼金术本质的作用，通过双关语表现出绘画的讽刺意义。解读此画的关键就在于理解双关语的含义，这是观画人会心一笑的前提。如若没有相关知识储备，不能联想画中出现的双关语含义的话，观画人便如坠五里云雾，自然是不可能笑的。当时的双关语绘画被制成版画大量生产，足见人们对这类"知识性绘画"的接受度之高。

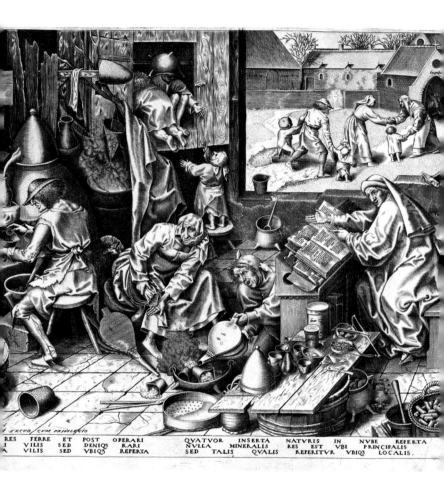

《炼金术士》（*The Alchemist*）
老彼得·勃鲁盖尔，1558 年之后，版画，33.5 厘米 × 44.9 厘米
美国纽约大都会艺术博物馆

○ 歪曲的图像

　　我们在前文已经了解到，笑是如何借助故事和语言进行图像化的。那美术中是否存在仅诉诸眼睛、借助形状来诱发观者笑意的独有"机关"呢？

　　美术作品中有许多利用视错觉的表现方式。比如从极端视角看出去能产生扭曲效果的画，使用曲面镜人工产生扭曲效果的画像等。有研究者称这些画为"歪曲像"。所谓"歪曲像"，即从普通的位置观看时毫无新奇之处，或根本看不出画的是什么，但通过特殊的视角，或使用特别的装置观看时，画像就会立刻清晰地浮现在眼前。

　　其中最简单的例子就是达·芬奇创作的《眼部和少年脸部研究》。乍一看，画上不过是一些简单的线条，没人会把它们当作达·芬奇的素描。然而，当我们凝神从侧面仔细观看时，脸和眼睛就从画中浮现了出来。这幅画把脸和眼睛的轮廓进行了极端的横向延伸。

　　这应该是一次视觉实验。文艺复兴是视觉实验的时代，其最大成果之一就是透视法的诞生。15世纪初期文艺复兴的伟大艺术家菲利波·布鲁内莱斯基（Filippo Brunelleschi，1377—1446）在实验中根据镜中映出的城市光景，开始设计合理且立体的空间表现方式，这便是线

条透视法的起点。此后，透视法的实验勾起了众多文艺复兴画家的兴趣，这种方法开始被运用于实际的绘画表现。达·芬奇这幅扭曲的画像从视觉实验的角度来看，正是众多文艺复兴艺术家实验的延伸。

然而，在德国却出现了带有游戏色彩的版画。艾哈德·舒恩（Erhard Schön，约1491—1542）的《费迪南多王肖像》就是其中一例。道路、河流、城市等细致的旅途光景蜿蜒在画面的左右两侧，但若从画面左下方斜看出去（希望读者能把本书斜过来从边缘观看这幅画），画上就会浮现出一张男人的脸。他就是费迪南多王，并且下方也写着"费迪南多"的字样。这幅画从正面看貌似风景画，从侧面看却变成了肖像画。

不过，观者从正面观看虽可以从画中的细节看出风景画的主题，但综观整幅画还是难以明白到底画的是什么图像。正因为这样，人们才会无意识地尝试从各个角度观看这幅画，希望能看出个所以然，最终在觅得合适角度之时豁然开朗，大松一口气，露出喜悦的笑容。"果然如此！"人们终于看出了名堂。

艾哈德·舒恩是一位活跃于德国文艺复兴中心城市纽伦堡的版画家。尽管生平事迹不详，但他与德国文艺复兴代表画家丢勒生活在同一时代的同一座城市，呼吸

《大西洋古抄本》（*Atlantic Codex*）中的《眼部和少年脸部研究》
（*Study of Eye with Juvenile Face*）
达·芬奇，1480 年—1495 年，铅笔素描，44.5 厘米 × 60.2 厘米
意大利米兰安波罗修图书馆

着同一片空气。

丢勒在大力推广意大利发展起来的文艺复兴理论上起了十分重要的作用。不过，德国画家们在吸收意大利文艺复兴理论时似乎略微偏离了轨道。比起一丝不苟还原现实的技术，他们像舒恩一样玩起了"游戏"。从气质上来说，今天的德国人和意大利人给人的印象可能正相反，然而在德国文艺复兴中，人们常常可以看到这类带有游戏性质的作品。

《费迪南多王肖像》（*The Head of King Ferdinand*）
舒恩，约1531年—1534年，木版画，15.8厘米×76.4厘米
英国伦敦大英博物馆

德国文艺复兴绘画巨匠小汉斯·荷尔拜因（Hans Holbein the Younger，1491—1543）甚至将这种特质通过其代表作《大使们》带入了油画中。在美术馆的展厅中，观者站在作品右侧观赏，就会发现漂浮在地面上怪异不明的物体其实是一个被拉长后的骷髅。

骷髅自然是死亡的象征，这不由让人想起西方绘画传统主题的教训："凡人终有一死。"（Memento Mori）画中的主人公是年轻有为、前途无量的法国外交官和他的朋友。桌上摆满了各式各样象征学问与艺术的道具，诉说着主人们良好的教养，但这一切在死亡面前皆是虚空，即便春秋正富、前程似锦的社会精英也不知死亡会在何时悄然造访。画作传达出的正是这一深刻主题。

通过扭曲的形象表达主题的方式与之前我们提到的艾哈德·舒恩一样，非常有德国文艺复兴的风格。游戏性的形状起到了缓和深刻主题的作用。也正因如此，这类画才能诱发人们的苦笑吧。

右图：《大使们》（The Ambassadors）
荷尔拜因，1533年，木板油画，207厘米×209.5厘米
英国伦敦国家画廊

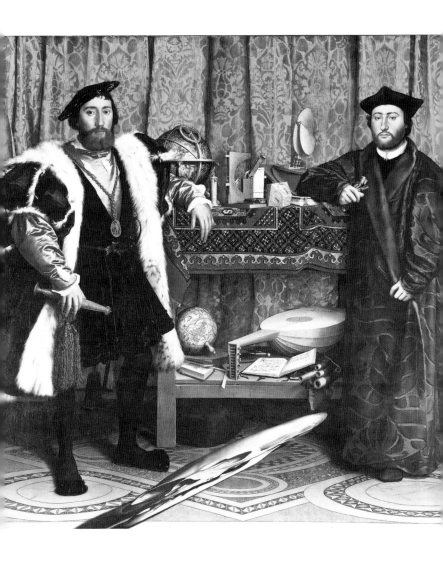

○ **绘画的变身**

视觉游戏的表现手法可谓形形色色。"歪曲像"是通过改变观赏角度来辨别原本的图像，引发人们的惊叹与笑意。与之相对，接下来的这幅画则是采取改变绘画本身位置的方式来实现"完全变身"。

我们称此类手法为"变身像"。这一名称来源于古罗马诗人奥维德（Ovid，前43—公元17）的著作《变形记》中的"变身"（Metamorphose），故事中众多的主人公一个接一个完成了千奇百怪的变身。

朱塞佩·阿尔钦博托（Giuseppe Arcimboldo，1527—1593）的《蔬菜肖像画》就是变身像的代表作。乍看之下，这不过是一幅描绘摆放着洋葱、萝卜、蘑菇等各种蔬菜盆子的静物画。但把画上下颠倒后，盆子顺势变成了帽子，蘑菇组成了嘴唇，洋葱变身为脸颊。蔬菜静物画摇身一变，成了一张男人的脸。

当时的布拉格宫廷聚集了一批以约翰内斯·开普勒（Johannes Kepler，1571—1630）、第谷·布拉赫

右图：《蔬菜肖像画》（*Portrait with Vegetables*）
阿尔钦博托，约1590年，木板油画，35.2厘米×24.2厘米
意大利克雷莫纳阿拉坡恩佐内市立博物馆

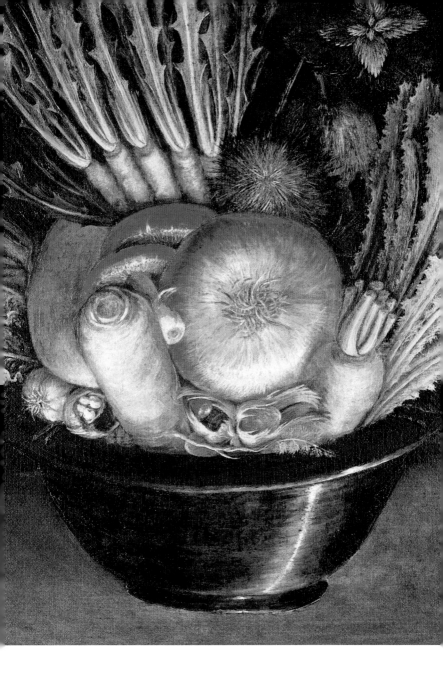

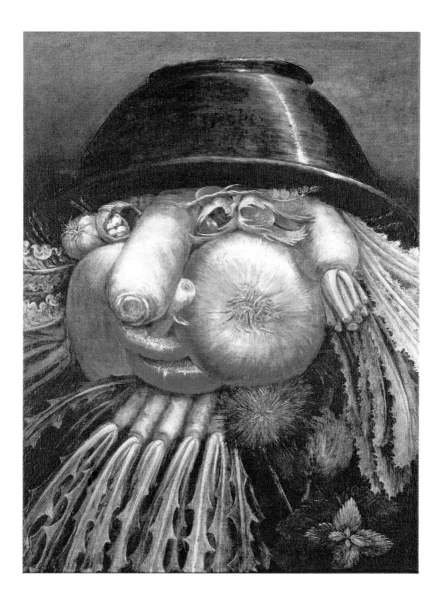

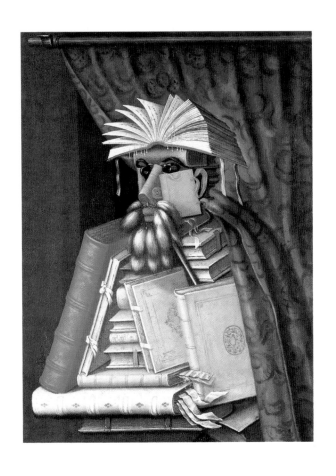

《图书管理员》（*The Librarian*）
阿尔钦博托，约1570年，布面油画，97厘米×71厘米
瑞典斯德哥尔摩斯库克洛斯特城堡

左图：《蔬菜肖像画》反转之后成为人脸肖像

第五章 赏画者之笑

（Tycho Brahe，1546—1601）等著名天文学家为代表的欧洲奇才。宫廷画家阿尔钦博托创作了众多宫廷人物肖像画，且用与其职位相关的物品、生物等来制作他们的"拼凑画"。比如，他用书拼成宫廷图书管理员的肖像画等。上面这幅画中组成人像的素材为蔬菜，因此这是一幅宫廷园丁的肖像画。

由此可见，阿尔钦博托在这幅画中尝试了二重变身。通过上下180度翻转，原本盆中蔬菜的静物画变成了奇异的蔬菜集合体，在人们目不转睛地注视中又再度变化为人脸。正是这些变化诱发了人们惊喜的笑容。

笑的诱因就在于画中巧妙而充满意外性的"变身"效果。此类上下翻转的变身像其实并非阿尔钦博托的独创，在16世纪前半叶与宗教改革相关的图画中时常可以见到。例如在创作于1525年左右的德国木版画《红衣主教与小丑双面像》中，以嘴为界限连接着上下颠倒的两个脑袋。观者从不同的角度可以看到不同的人。有时是头戴红帽的主教，再翻转一下就变成了帽子上系着铃铛的小丑。主教与小丑，这对近于正反两极的社会阶层其实只隔了一张薄纸。红衣主教身为罗马教会中拥有选举教皇权力的高级圣职人员，本质却是个小丑。这样看来，无论罗马教会外表如何光鲜，也只是金玉其外败絮其中罢了。这幅画严厉批判了天主教，意在嘲笑与宗教改革领袖马丁·路德

（Martin Luther，1483—1546）敌对的天主教教会。笑也能成为批判权力的武器。

　　在宗教改革时代，天主教教派与宗教改革派之间展开了激烈的形象交战。这幅木版画就成了改革派充分活用图像的武器，通过运用图像来达到攻击对手的目的。

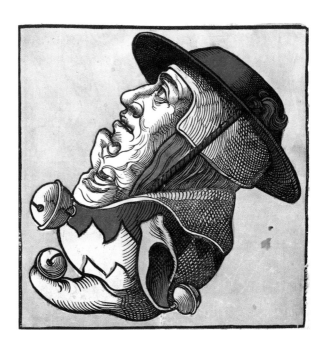

《红衣主教与小丑双面像》（*Reversible Figure of Voppart and Fool*）
约1525年，木版画，34.6厘米×27.2厘米
德国哥达弗莱登斯坦恩城堡

○ 眼睛的陷阱

"歪曲像"与"变身像"是通过有意歪曲、旋转等手段达到令人眼前一亮、惊喜而笑的目的。但下面介绍的几个例子则是通过绘画的基本功能——"原原本本地描摹实物"这一技巧，来实现博人一笑的效果。

在日本交通事故多发的拐角可以看到立着的警察人偶，它们会给加速行驶中的驾驶员造成"不好，有警察！"的错觉，从而迫使他们踩刹车限制车速。要是冷静下来仔细瞧的话，驾驶员是绝不会把人偶错认成真人警察的，但在高速状态，尤其是夜间行驶的情况下，人很容易产生错觉。此外，还有在高速公路之类的施工现场指示车道线变化的电动挥旗人偶，现场也有真人挥旗，所以出现混淆人偶与真人的情况也不足为奇。这些人偶都利用了人眼的错觉。细细想来，似乎没有必要大费周章地使用电动人偶和警察人偶，直接用颜色醒目的粗体字写上"施工中！车道线变更""禁止加速"之类的标识不就能起到警示效果了吗？可人类似乎本能地偏好制作人偶——比起文字提醒，用直观景象让人瞬间心领神会的效果显然更佳。

人类似乎原本就喜好利用视错觉的把戏。在17世纪荷兰画家塞缪尔·范·霍格斯塔丁（Samuel van Hoogstraten, 1627—1678）的《探头看向窗外的老人》

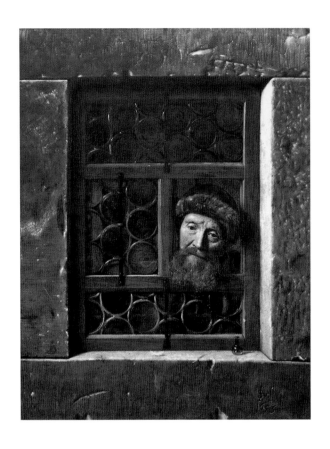

《探头看向窗外的老人》（*Old Man Looking Through the Window*）
霍格斯塔丁，1653年，布面油画，111厘米×86.5厘米
奥地利维也纳艺术史博物馆

中，老头仿佛突然从墙上冒出来一样，就连画中石墙的质感、老人脸上的细纹也被刻画得十分逼真。我第一次在美术馆见到这幅画时，真以为墙上突然钻出了一个老人的脑袋，着实吃了一惊。

这类采用写实画法临摹本体，使人产生混淆的画被称为"错觉画"（Trompe-l'œil）。法语中的"Trompe"意为欺骗，"œil"则是眼睛的意思，这个词组的意思就是"欺骗眼睛的画"。

落入"错觉画"的圈套后，人们首先会感到惊讶，意识到自己受骗后就会不由得笑对之前的误解。

巴洛克天顶画就是大规模使用错觉画的例子。让我们来看一看 1703 年经意大利画家安德烈亚·波佐（Andrea Pozzo，1642—1709）之手改装的维也纳耶稣会教堂的天顶画。进入教堂后，人们立刻会被巨大宏伟的圆顶震慑，但回过神来就会惊讶地发觉，从外部看的时候根本就没有圆顶。在仔细观察后，人们就会明白那并不是真正的圆顶，而是画家巧用透视法画出来的桶形拱顶，其逼真度足以骗过大多数人的眼睛。几年前与我同行参观的妻子一开始完全上了当，惊异之余的她随后笑道："真是太厉害了。"

喜剧、落语、川柳、狂歌等多彩的日本艺术形式均以

维也纳耶稣会教堂天顶画

语言来博得观众一笑。人们甚至认为巧妙的语言更适合成为笑的诱因。然而，像"错觉画"这样通过眼睛的错觉来引人发笑的方式，可以说十分符合美术的特质。

◎ 画上的帘子

　　帕拉西奥斯因骗过了古代大画家宙克西斯的眼睛而博得了人们永久的称赞。古罗马博物学家普林尼（Plinius，23—79）在《博物志》中记载了这样一个典故：

　　在较量谁的画技更胜一筹的绘画比赛中，宙克西斯笔下的葡萄栩栩如生，甚至鸟儿都受骗，纷纷飞来啄食。得意扬扬的宙克西斯对帕拉西奥斯说道："帕拉西奥斯，赶紧把你画上的帘子拉开让我看看你的画吧。"然而，挂在画前的帘子其实是帕拉西奥斯作品的一部分。宙克西斯骗过了飞鸟的眼睛，但帕拉西奥斯骗过了画家的眼睛，前者自然甘拜下风。

　　帘子的主题在西方绘画中频频出现，其中不少作品都让人联想到这则著名的典故。尤其是17世纪的荷兰绘画，有很多在画前加上帘子的例子。在静物画家阿德里安·彼得兹·凡·德·范尼（Adriaen Pietersz van de Venne，1589—1662）的《挂着帘子的鲜花静物》中，花前的帘子就遮住了整幅画的1/3左右，帘子上方还画上了杆架，看上去帘子是用极富光泽感的高级材质制成，与鲜花纤柔的质感形成了对照。不过话说回来，为何鲜花的静物画前会有帘子呢？

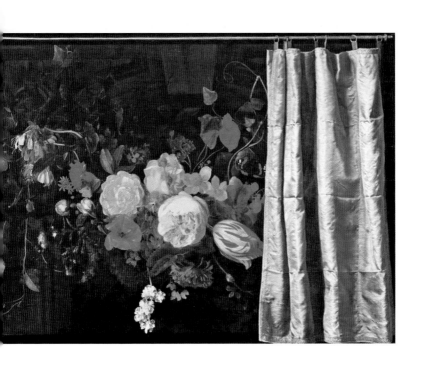

《挂着帘子的鲜花静物》（*Flower Still-Life with Curtain*）
范尼，1658年，木板油画，46.5厘米×63.9厘米
美国芝加哥艺术学院

其实它的作用与帕拉西奥斯之帘完全相同，而当时的荷兰人也经常用帘子遮住挂在墙上的画。

这个习惯在以荷兰市民家庭为主题的室内画中也有所表现。让我们来欣赏加布里埃尔·梅曲（Gabriël Metsu，1629—1667）的《读信的女子》。画中的女仆正掀开绿帘，端详后面的海景画。罩上帘子应该是为了避开日光直射，或是为了在招待贵客时起到先抑后扬的效果，把画先遮起来，等客人到来后再煞有介事地拉开欣赏，等等。而《挂着帘子的鲜花静物》中的鲜花和帘子其实都是静物画的一部分。前方的帘子不过是假象，意在效仿帕拉西奥斯之帘，展现名画家的技艺。要是客人和宙克西斯一样受骗，要求拉开帘子的话，不就再现了古人的典故佳话吗？但事实上，这类"帘子戏法"在17世纪的荷兰绘画中并不罕见，所以人们基本不会上当。不过我们假定有人会受骗，想象一下他们之后的反应，定会称赞这一精妙的骗局吧？或许还会有人装作受骗的样子。总之，画前的帘子成了博人一笑的"机关"。

这并非单纯的错觉画，而是以了解古代绘画典故为前提的"知识之笑"。

右图：《读信的女子》（Woman Reading a Letter）
梅曲，约1664年—1666年，木板油画，52.5厘米×40.2厘米
爱尔兰国家美术馆

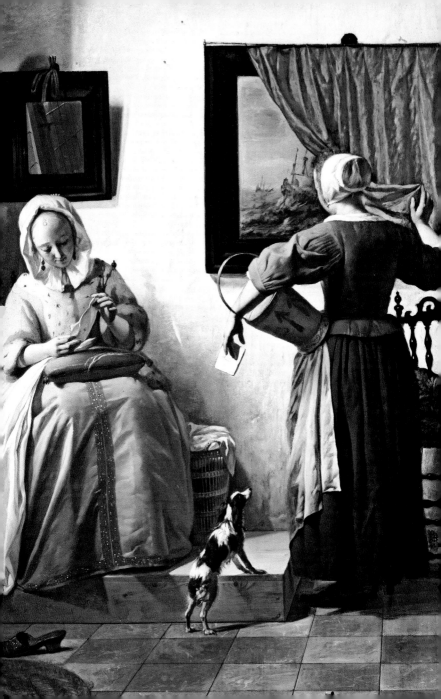

不可思议的苍蝇和蜗牛

最后，我想说一件挺不好意思的事情。地点在荷兰阿姆斯特丹史基浦机场的男厕。此事说出来不太文雅，还请大家勿要见笑。当时我正欲小解，忽然注意到便器底部停着一只苍蝇。惊讶之余定睛一看，才发现这只苍蝇其实是画上去的。苦笑的我不由得佩服制造商的机智与写实。

虽然旨趣不同，但名画里同样出现过栩栩如生、令人吃惊的苍蝇。这就是风格独特的佛兰德斯初期画家佩特鲁斯·克里斯图斯（Petrus Christus，约1410—1475）的《加尔都西会修道士肖像》。

画中的修道士被画框围绕，一束耀眼的红光从画面左上方射下，画框上还刻着一行铭文。仔细一瞧，上头居然还停着一只苍蝇。不过一番观察之后人们就会发现，这只纹丝不动的苍蝇其实是画上去的。观者在惊讶之余，便会不由得自嘲起受骗的自己。这也是"错觉画"的一种。

不过克里斯图斯的画令我们吃惊的还在后头。我们以为存在的画框实则不是真的，而是画作的一部分。我们以为刻上去的铭文同样也是画出来的。所以说，这幅画应该称为《画框上停着苍蝇的肖像画》，画家在此可谓将欺骗术运用到了极致。

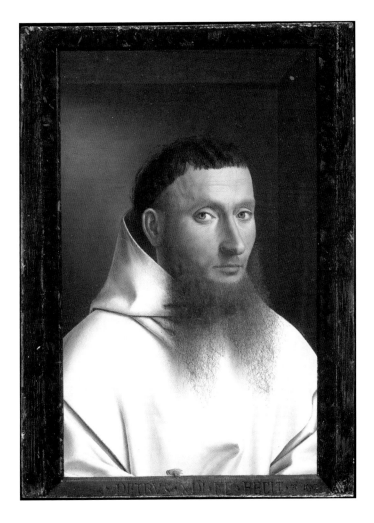

《加尔都西会修道士肖像》（*Portrait of a Carthusian*）
克里斯图斯，1446年，木板油画，29.2厘米×18.7厘米
美国纽约大都会艺术博物馆

这当然是超凡的写实之妙。欧洲自古以来就把巧妙描画的苍蝇视为名画家的技巧，因此在欧洲绘画中时常能见到苍蝇的身影，但像这样让苍蝇停在画框上彻底骗过众人眼睛的画实属罕见，称得上绝技。

仿佛要与苍蝇一较高下似的，蜗牛在意大利文艺复兴的绘画中也闪亮登场。1470年左右，活跃于意大利北部城市费拉拉的画家弗朗切斯科·德尔·科萨（Francesco del Cossa，约1430—约1477）创作了《圣母领报》。整个画面八成多的部分是发生在豪华大理石建筑中的圣母领报的情景，而框条下方不到二成的部分则画着耶稣降生的故事。

如果人们漫不经心地观赏这幅作品，有趣的主题就会从他们眼皮底下溜走。在圣母玛利亚面前，有一只蜗牛正沿着框条向右爬行。蜗牛究竟是沿着画中的地面爬行，还是沿着上下画边界的框条爬行？这一点我们不得而知。若是沿着地面爬行，那蜗牛就身在画中；若是沿着框条爬行，那蜗牛就置身画外，性质与《加尔都西会修道士肖像》中停在画框上的苍蝇相同。不过这只蜗牛的位置并不明确。假如画家有意为之，情况就更复杂了。

不管怎样，"发现"这只蜗牛的人都会不由自主地微笑吧？在众人再熟悉不过的基督教绘画主题"圣母领报"

《圣母领报》（*The Annunciation*）

科萨，1470年—1472年，木板蛋彩画，50厘米×35.5厘米

德国德累斯顿历代大师画廊

中添上一只出人意料的生物，简直比画框上的苍蝇更加天方夜谭。而且这只蜗牛看上去还在画上爬行，进一步引起的奇异错觉不禁让人露出笑颜。

让我们想象一下，当蜗牛成为这幅画的中心时，故事情节会变得更加滑稽。相比蜗牛，天使离玛利亚更近，因此可能没注意到蜗牛，而玛利亚双目低垂，视线仿佛落在蜗牛身上。假如蜗牛在地上爬行，那玛利亚便在聆听天使宣告上帝话语之时开了小差："啊呀，地上有一只蜗牛在爬呢。"天使的话自然成了耳旁风。"圣母领报"是基督教重要的神秘事件，这一瞬间的紧迫感在蜗牛悠闲的爬行中烟消云散，由此形成的对比让故事更显诙谐。

人们留意到蜗牛这样的细节，接下来也定能注意到远处位于天使右侧的一条狗。在圣母领报的场景中出现徘徊的狗同样十分罕见。另外，在狗对面建筑物上方的窗口还可以看到一个抱着孩子的女人，她正透过窗户看向我们这边，即注视着"圣母领报"的场景。平时容易被忽略的主题就这样依次映入观者眼帘。可以说，这是由"蜗牛机关"所触发的观看方式：通过把奇异的生物放入故事情节中，不断增加画面的不可思议性。这或许也是"视觉陷阱"的一种表现。

通过苍蝇、蜗牛等微小生物让眼睛产生错觉的"错觉画"旨在引发的当然不是大笑，而是窃笑和微笑，而这机智的视觉陷阱又极富美术特色。

如今，要是在日本的美术馆里高声大笑多半会被人提醒，即便小声窃笑也有可能遭到周围人的白眼。从这个角度来看，日本的美术馆堪比中世纪欧洲的修道院。然而，这种行为若局限了美术的欣赏方式，就会形成一种强大的限制力，简直让人太不自由了。品鉴美术的方式可以多种多样，我希望在这种多样性中再加上笑的方式。本书正是从这小小的期待中诞生的。与美术馆不同，在阅读本书时，笑完全不受禁止，你们大可不必害羞。倘若读者诸君能大大方方地露出笑容，于我实在是莫大的荣幸。敬请坦坦荡荡地笑这只蜗牛吧。

　　自由律俳句天才尾崎放哉（1885—1926）在许多句子里都使用了"笑"字。

　　"初夏女子的腿对人展露出笑颜""夫妻俩打了个喷嚏后笑了出来""可爱的笑声是多么年轻的声音啊""笑起来时露出的门牙大概已经长出来了吧""只是一张即使在笑看起来也像在哭的脸"，等等。

　　他用俳句咏出了如此多彩的笑，这不正是日本独特

诗兴的表现吗？新叶抽芽之际的季语（在俳句中表示季节的词）被称为"山笑"。正冈子规（1867—1902）如此吟道："故乡四望皆山笑。"不只是女子的纤足，就连山也笑了。

2007年，东京曾举办名为"日本美术之笑"的展览，现场无论是展出的作品还是观众的脸上都充满了笑容。笑，已然成为日本美术的主角。

我也冒出了一个念头：能不能写一本像这场展览会一样有关西方艺术的书。不过目的不仅限于收罗笑之图像，也是以笑为切入点，帮助读者适度理解西方艺术史的进程，进而品味赏画的乐趣。

这一构想能够成书得益于小学馆高桥建先生的提案。我曾提出，希望以绘画作品中的"笑"为主题写一本书，而高桥先生提议说不是"笑"，而是绘画作品中的"笑脸"。起初我对两者的区别很是困惑，几度碰壁，甚至频频冒出放弃的念头，每每鼓舞激励我前进的正是高桥先生。所以，本书是我与高桥先生共同完成的结晶。成书之际，我对高桥先生的感激之情溢于言表。同时，我也要对担任本书编辑的西之园AYUMI女士深表谢意。

当然，文责全然在我一人。如果硬要稍稍推卸责任的话，那就在我家那三位能自如应付我的牢骚、怒气以及任性话腔的女性叶子、千晶和彩身上了，因为家里的种种情况都反映在这本书中了。